霓裳 幻夢少女心

異國風服飾與魔幻紋樣交織的著色書

橘子/ORANGE 著

內附 6 款華美人形與服飾

在魔幻紋樣世界輕靈漫步……

我是橘子，又以新著色書與新作品跟大家見面了。

說到花紋圖案，我就會想到一些服飾圖案別具特色的國家——阿根廷、法國、梵諦岡、日本、韓國、中國……等，那些複雜且充滿魔幻的紋樣，總是讓人目不暇給，且對迷人的色彩及設計讚歎不已呀～

因此，這次我就以這些特色圖案搭配著美少女為主題，並融入不同地區的布料花紋、花朵、飾品、配件等特別的物件。而為了讓大家可以集中注意力於花紋著色，以及考慮到大多數人擔心替人物臉部著色容易失敗，我畫的大多是閉上眼睛的少女，只保留少部分睜眼的少女，讓大家依然可以挑戰「閃亮星光眼」的著色唷！

本書摻雜了作者自己的風格改造，所以並不完全對應著該國的風格。大家在著色上除了依據各國的顏

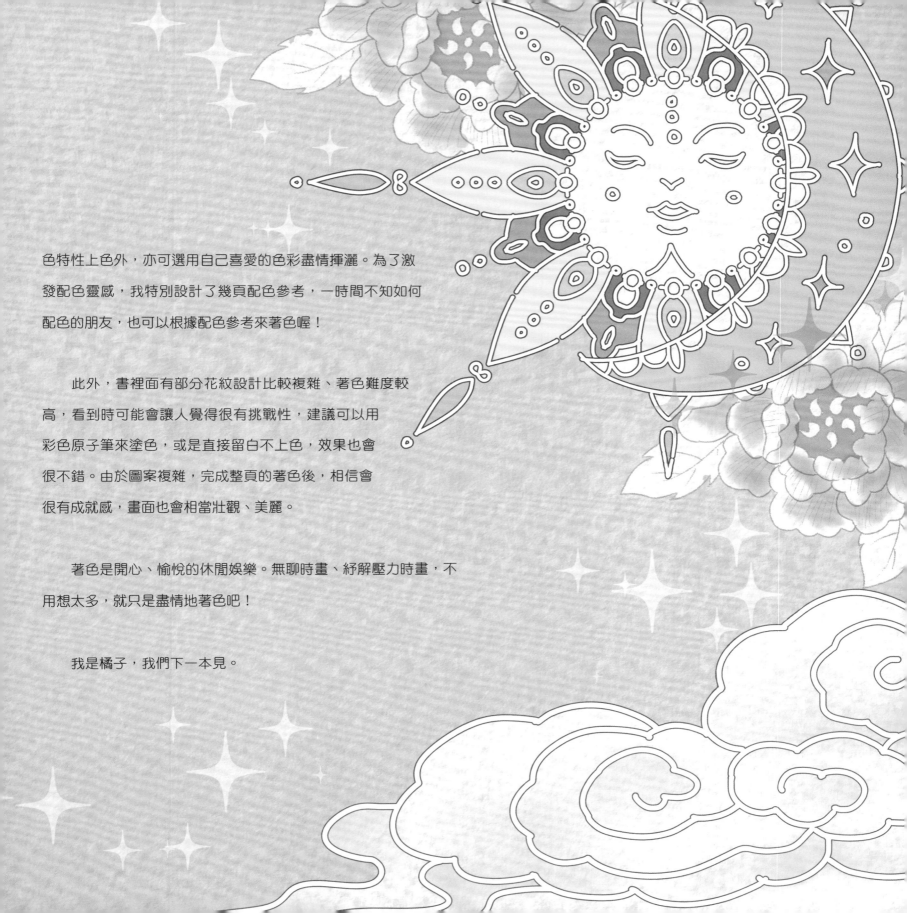

色特性上色外，亦可選用自己喜愛的色彩盡情揮灑。為了激發配色靈感，我特別設計了幾頁配色參考，一時間不知如何配色的朋友，也可以根據配色參考來著色喔！

此外，書裡面有部分花紋設計比較複雜、著色難度較高，看到時可能會讓人覺得很有挑戰性，建議可以用彩色原子筆來塗色，或是直接留白不上色，效果也會很不錯。由於圖案複雜，完成整頁的著色後，相信會很有成就感，畫面也會相當壯觀、美麗。

著色是開心、愉悅的休閒娛樂。無聊時畫、紓解壓力時畫，不用想太多，就只是盡情地著色吧！

我是橘子，我們下一本見。

著色工具建議

色鉛筆
- 顏色選擇多
- 容易上手
- 可搭配橡皮擦刷淡顏色

彩色原子筆
- 價格中等
- 顏色鮮豔多彩
- 畫龍點睛效果好

麥克筆
- 價格高
- 顏色多樣且色彩明亮
- 上色速度快

水彩
- 平價
- 顏色多樣
- 需搭配水與調色盤
- 使用上略為不便

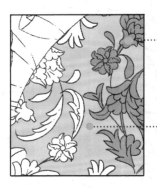

花紋複雜的圖案用筆尖較細的色鉛筆、彩色原子筆、麥克筆上色。

大面積的部分可以用水彩、麥克筆上色，或者選擇留白不上色。

色鉛筆上色變化

直接塗滿

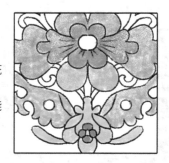

單純地將圖案塗滿色彩，不須過多思考。但需要花較多時間才能完成作品，且須時常保持細筆尖才能塗繪細部地方。

線條塗色

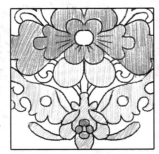

如圖所示，全部以同方向的直線著色。上色速度快且容易完成作品，缺點是畫面稍顯雜亂。此外，線條須盡可能密集排列才能顯現色塊，若線條分布過寬，顏色則會顯得過淡。

漸層著色

下筆時由重到輕即能表現出漸層色彩。

漸層疊色

塗上一層漸層色後，可再用其他顏色疊加上去。選用相近色疊加才會好看喔！

色彩搭配技巧

無論使用哪一種筆，一個圖案的顏色最好控制在五色之內，才能創作出漂亮、不雜亂的作品，且能使用更少量的顏色來著色。當然，想隨意上色也沒問題，這不是美術作業，不受任何配色限制唷！

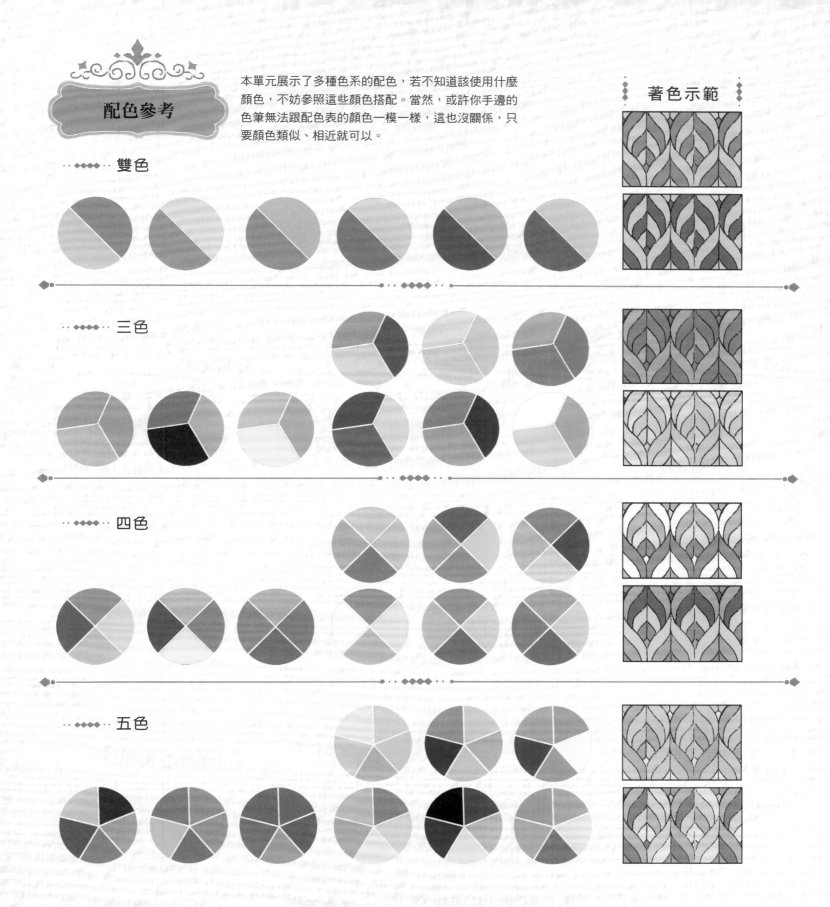

配色參考

本單元展示了多種色系的配色，若不知道該使用什麼顏色，不妨參照這些顏色搭配。當然，或許你手邊的色筆無法跟配色表的顏色一模一樣，這也沒關係，只要顏色類似、相近就可以。

著色示範

‥◆◆◆‥ 雙色

‥◆◆◆‥ 三色

‥◆◆◆‥ 四色

‥◆◆◆‥ 五色

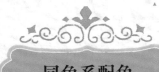

同色系配色

著色示範

暖色系 紅

暖色系 橘

冷色系 綠

冷色系 藍

著色示範

冷調灰

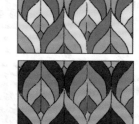

氣質調

北歐調

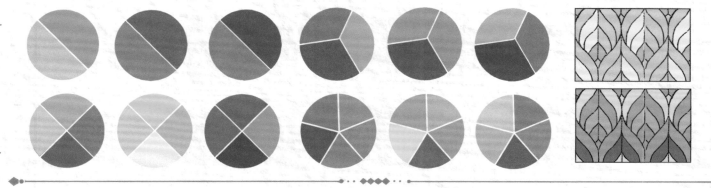

民族調

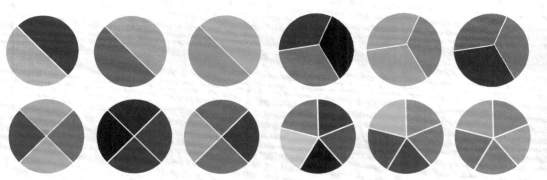

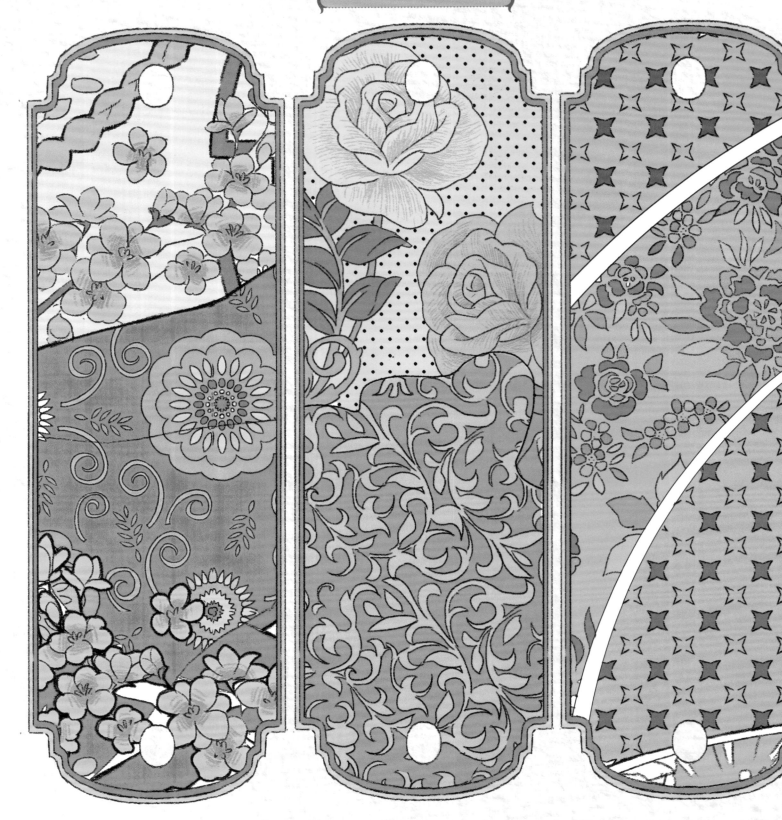

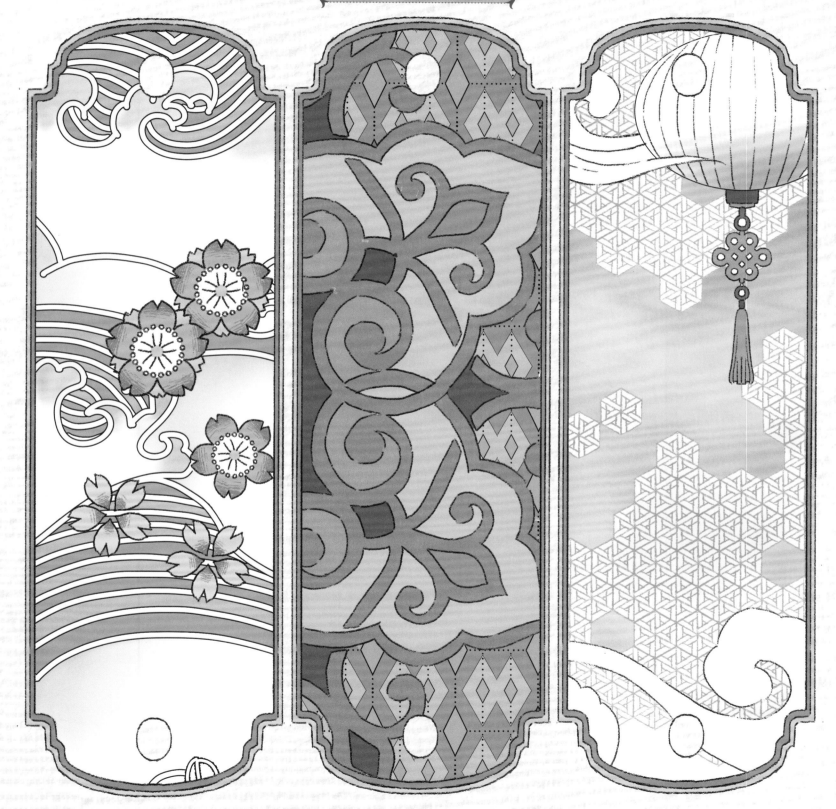

內頁圖案著色示範

臉部著色示範

人物的臉屬特殊部位，不適合用色鉛筆、原子筆等細筆尖直接塗滿，因為很容易會讓顏色看起來不均勻。這裡介紹三種著色方式供大家參考。此外，臉部及四肢留白不上色也是一種選擇。

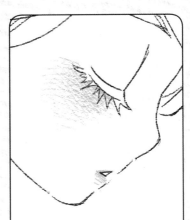

- 先使用水彩淡淡地塗滿底色，再用深一點的膚色色鉛筆輕輕畫腮紅。

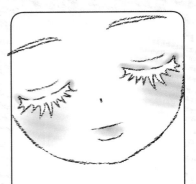

- 不塗底色。直接使用水彩塗重點部位，如：額頭、眼下、鼻上、嘴巴。

- 不使用水彩，直接用色鉛筆塗重點部位，如：眼下、嘴巴、下巴。

眼睛著色示範

書中的人物大部分為閉眼，著色容易。睜眼較為複雜，可參考右邊示範來上色喔！若全程使用單色則看起來舒適，若搭配五顏六色則看起來閃亮、深邃。

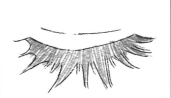

- 可用色鉛筆線條來表現睫毛，疊色上去更有層次。

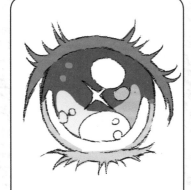

- 根據區塊上不同顏色（最好是同色系）。

- 用漸層技法著色，可讓眼睛更深邃。

附錄使用說明

本書最後四頁附有紙娃娃模版，可以直接上色後剪下。紙娃娃正、反面風格都不同，還可以有變身的感覺唷！

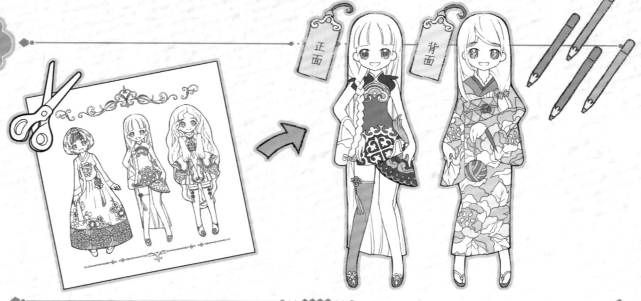

若是影印紙娃娃頁面後著色再剪下，就可以擁有六個不同的角色。

現在，讓我們搭配所附的配件，來玩紙娃娃遊戲吧！

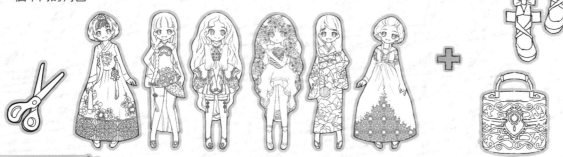

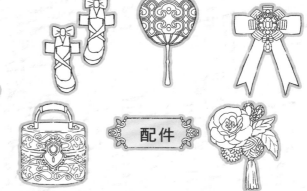

配件

自製服裝

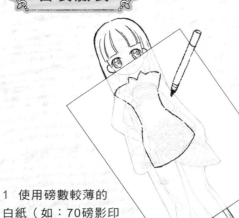

1 使用磅數較薄的白紙（如：70磅影印紙），放在娃娃圖案上描繪衣服輪廓。

2 設計、繪製你喜歡的衣服樣式和花紋。

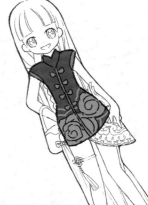

3 著色後剪下就可以幫紙娃娃增加服裝喔！

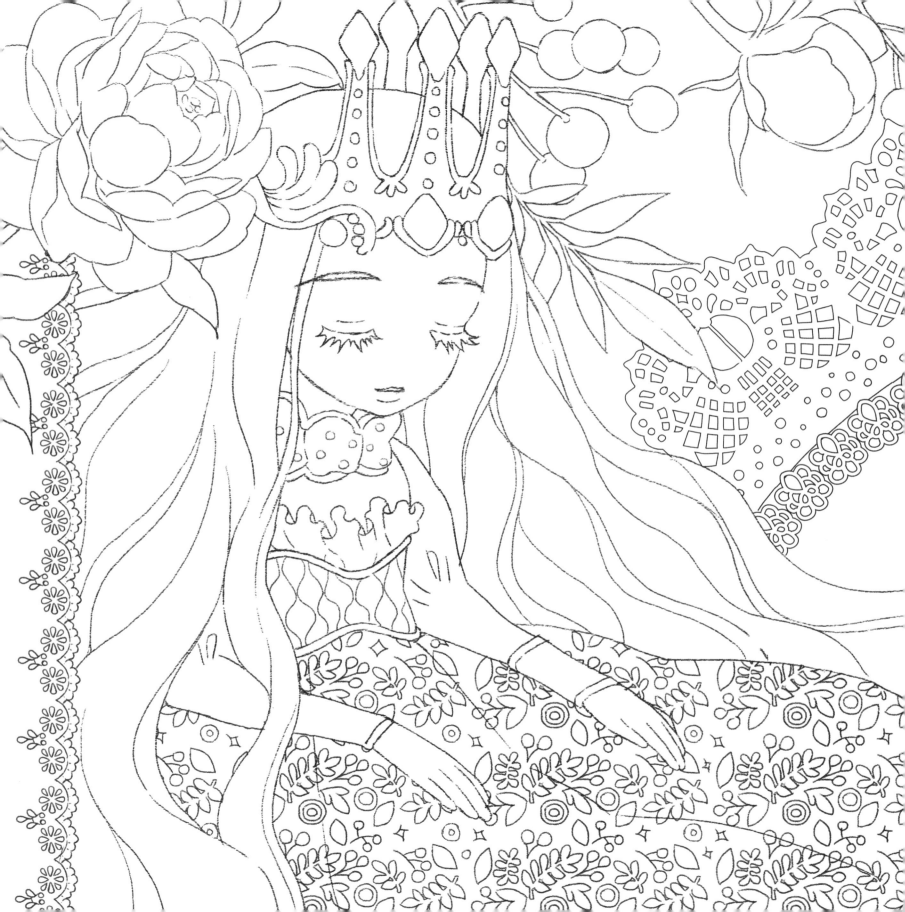

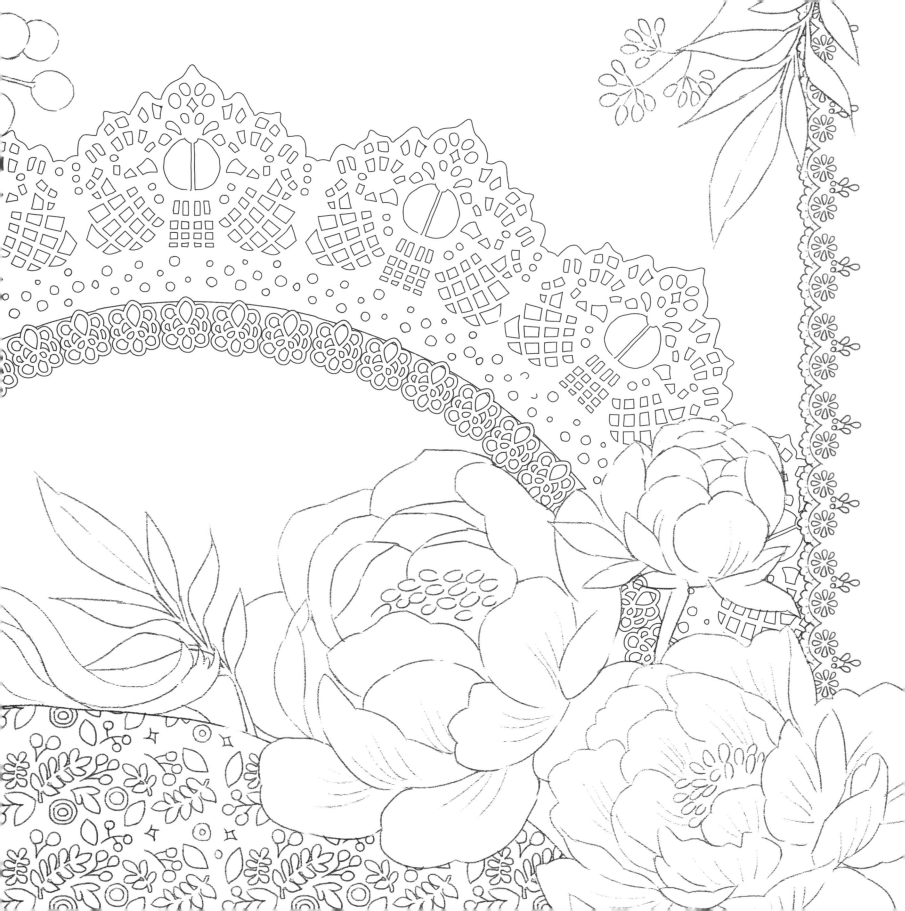

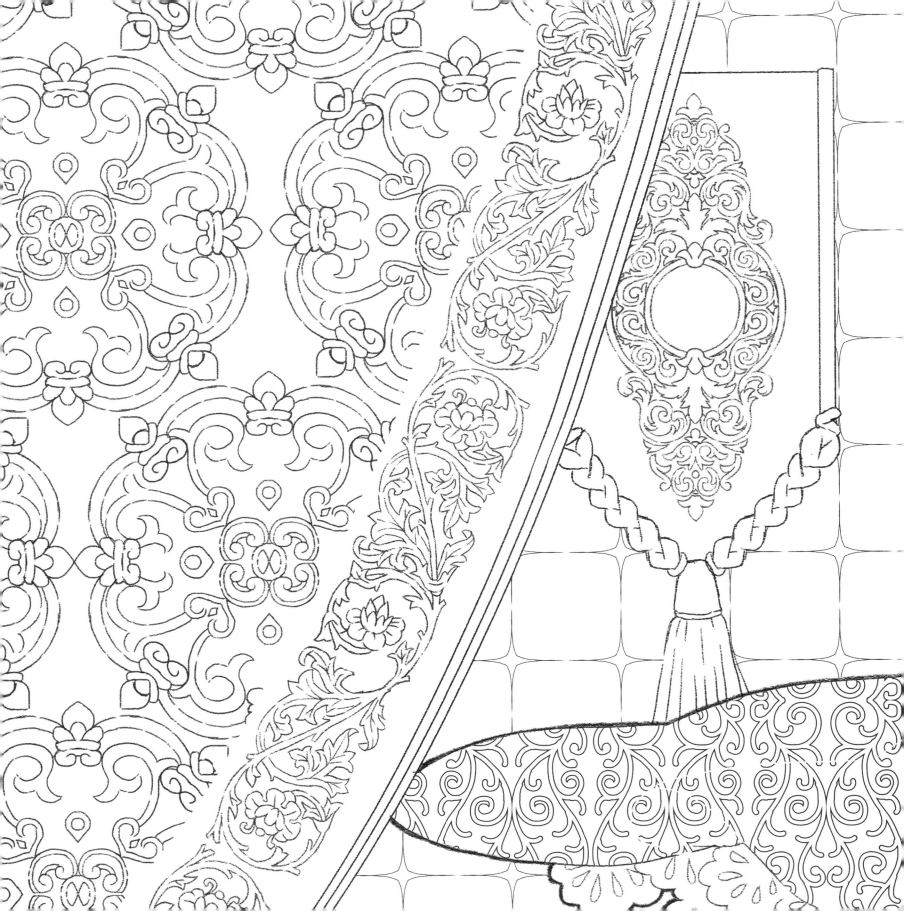

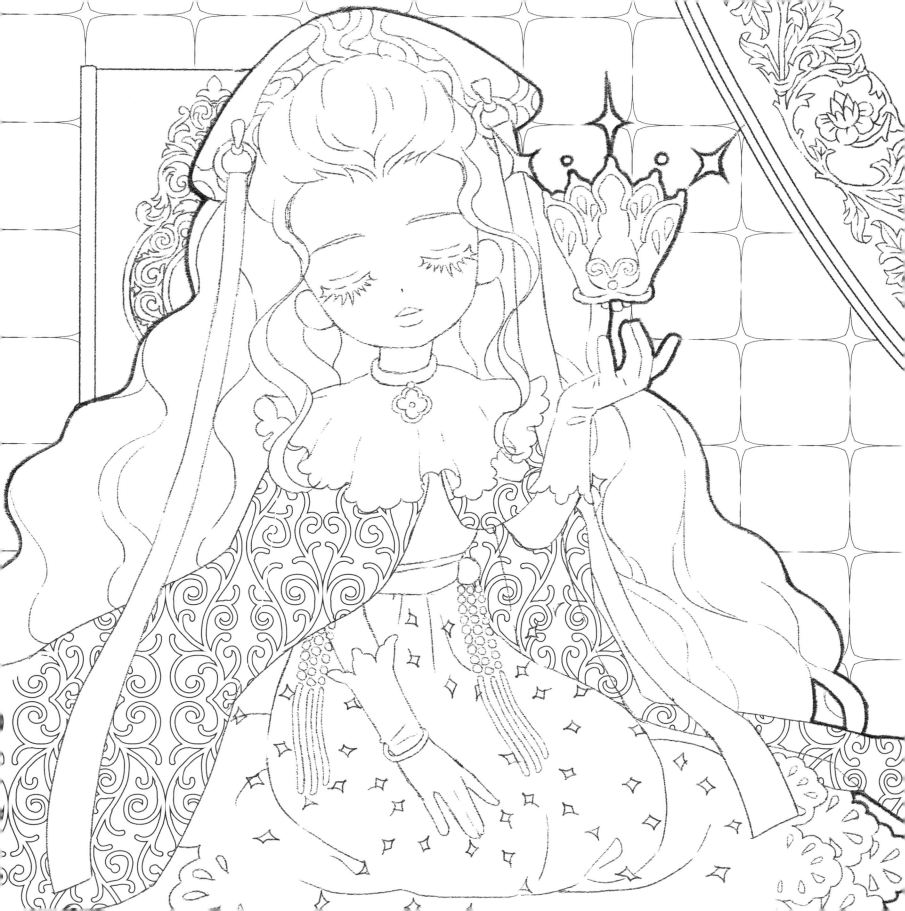

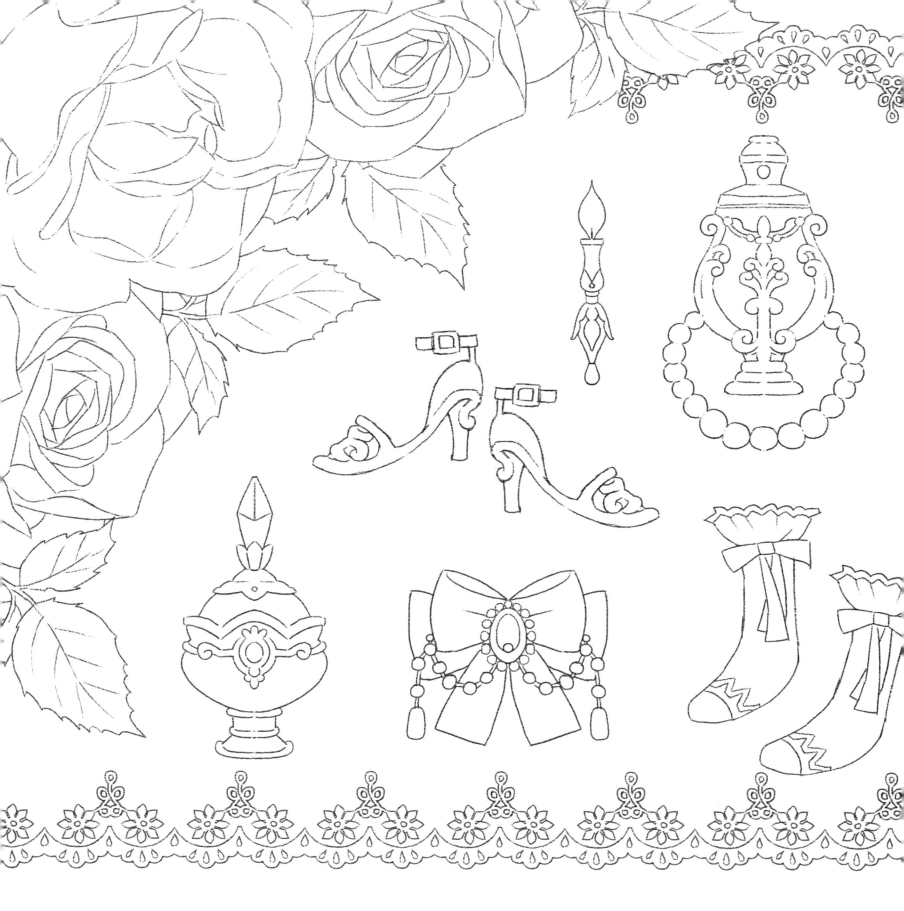

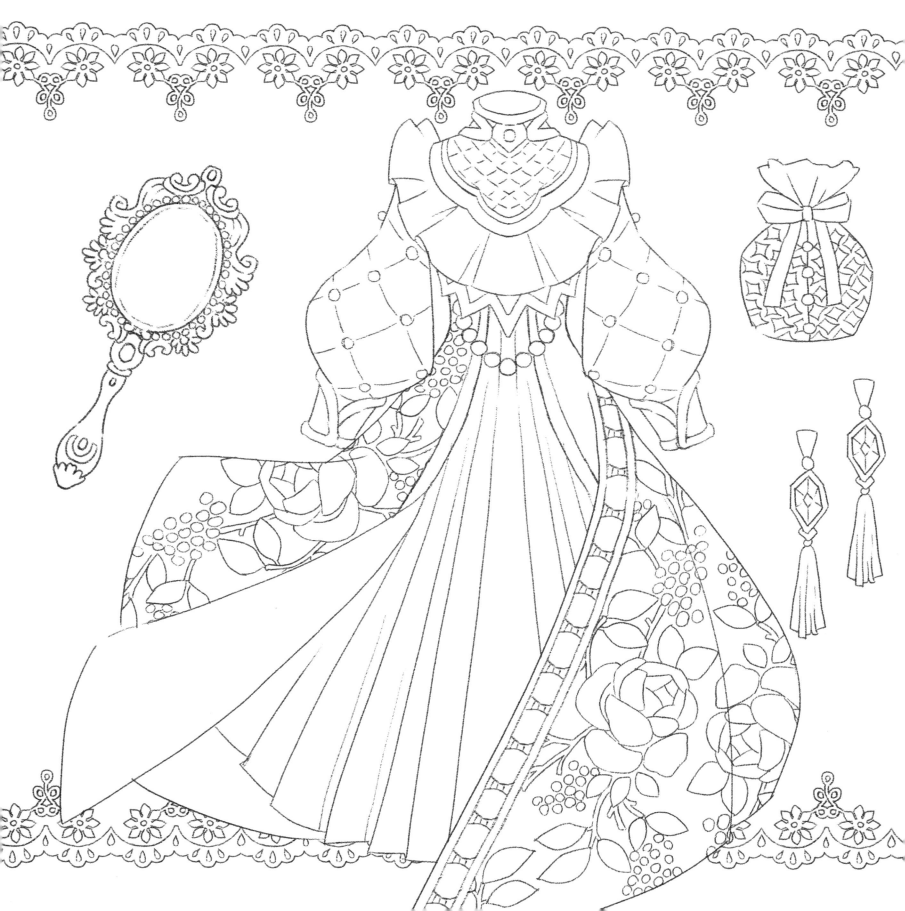

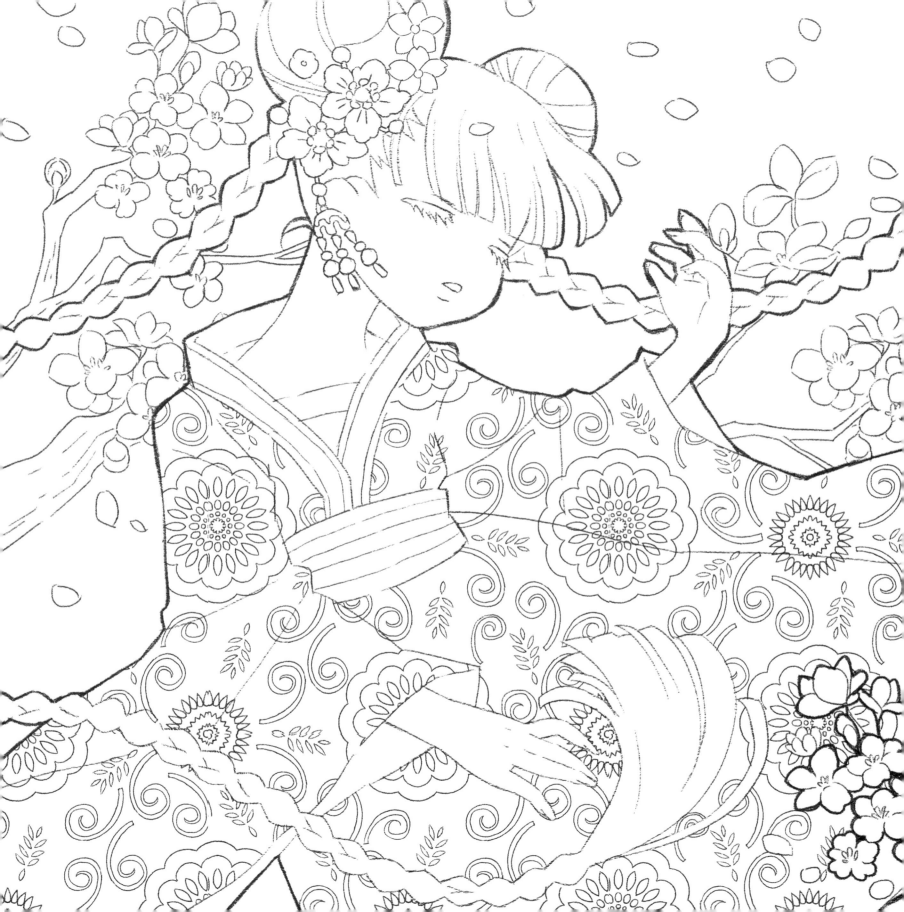

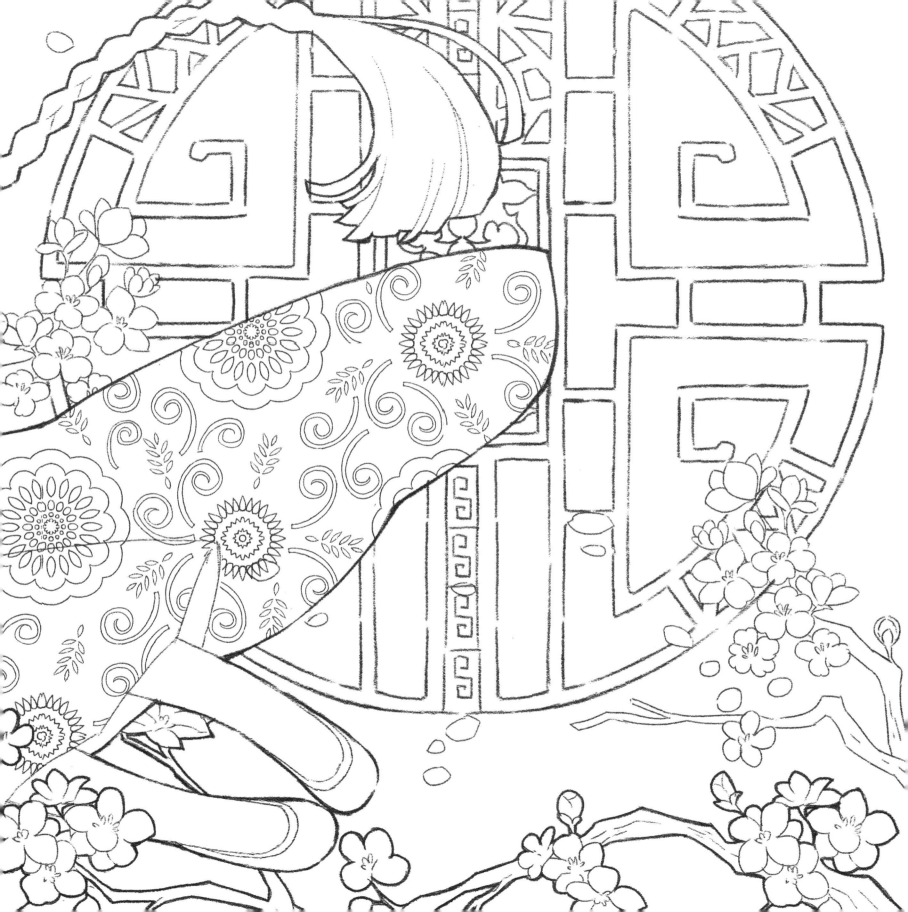

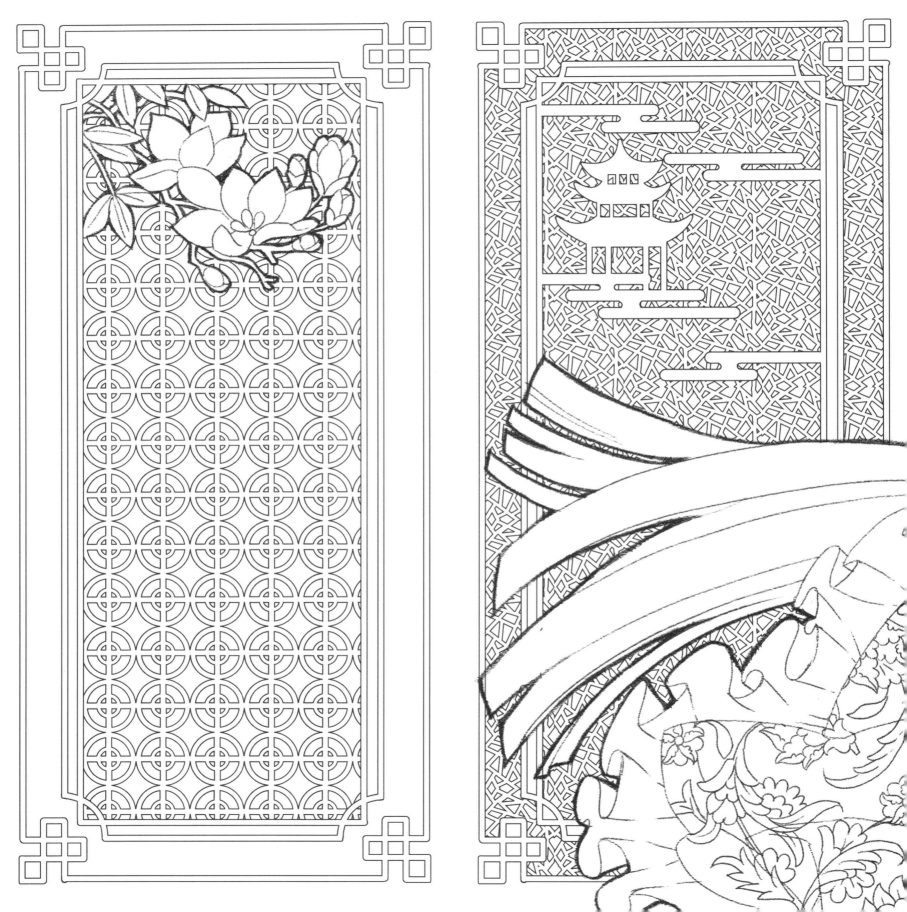

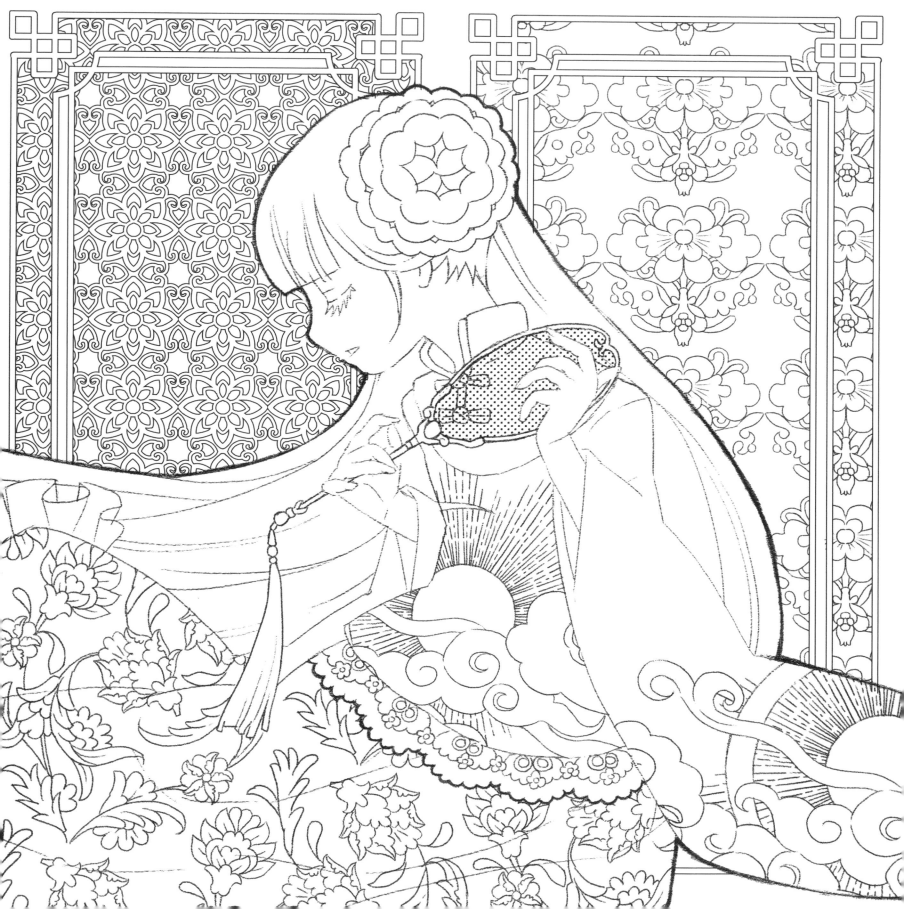

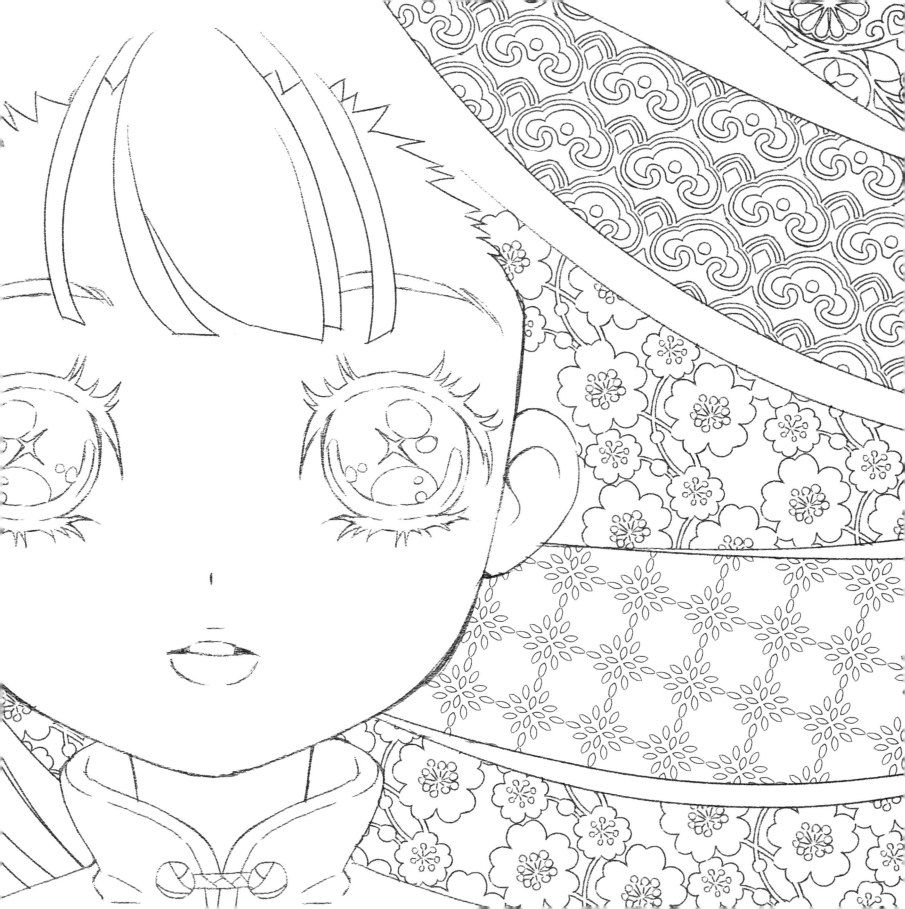

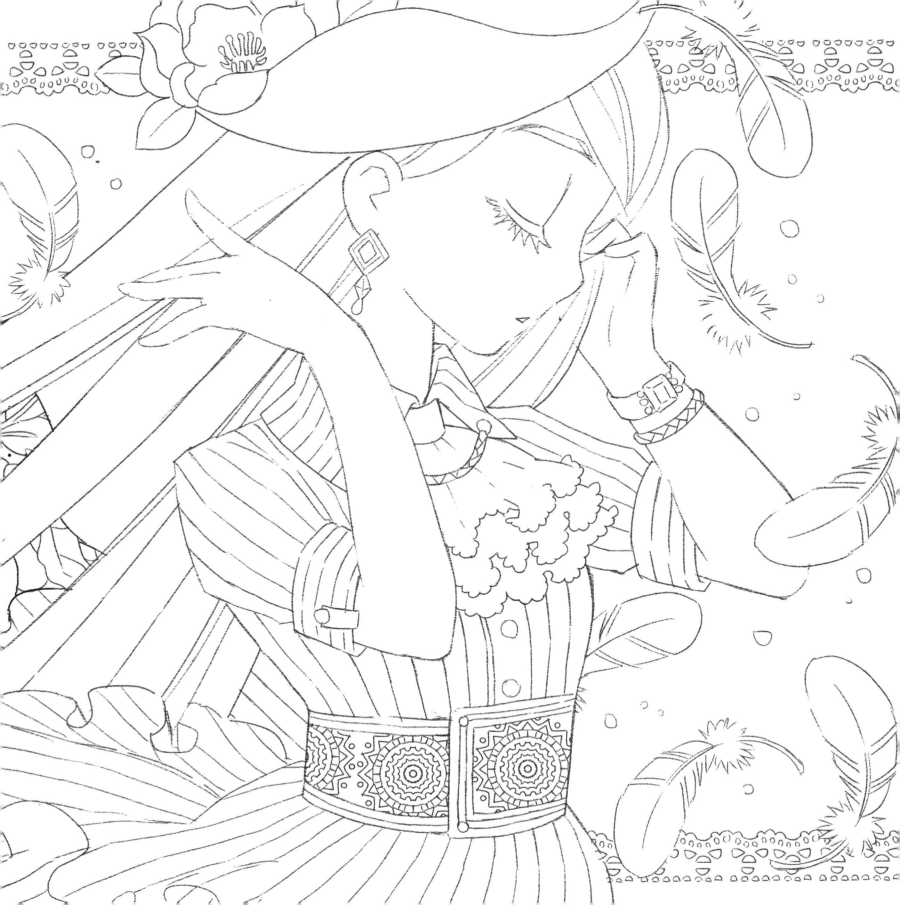

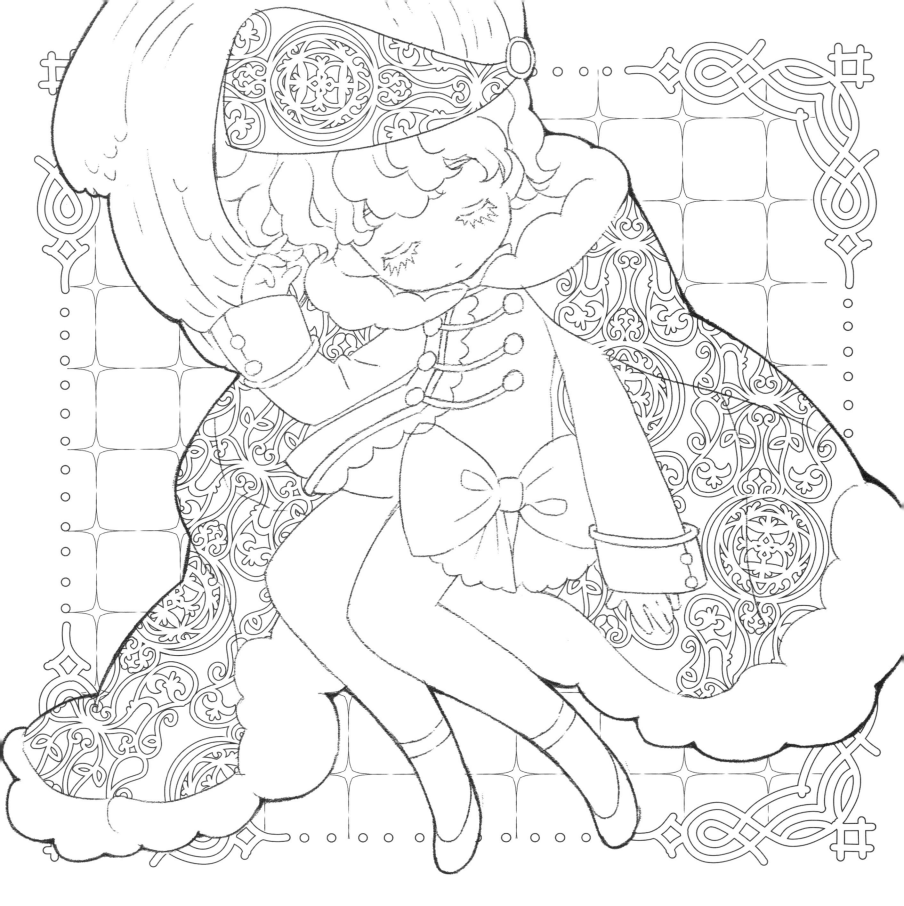

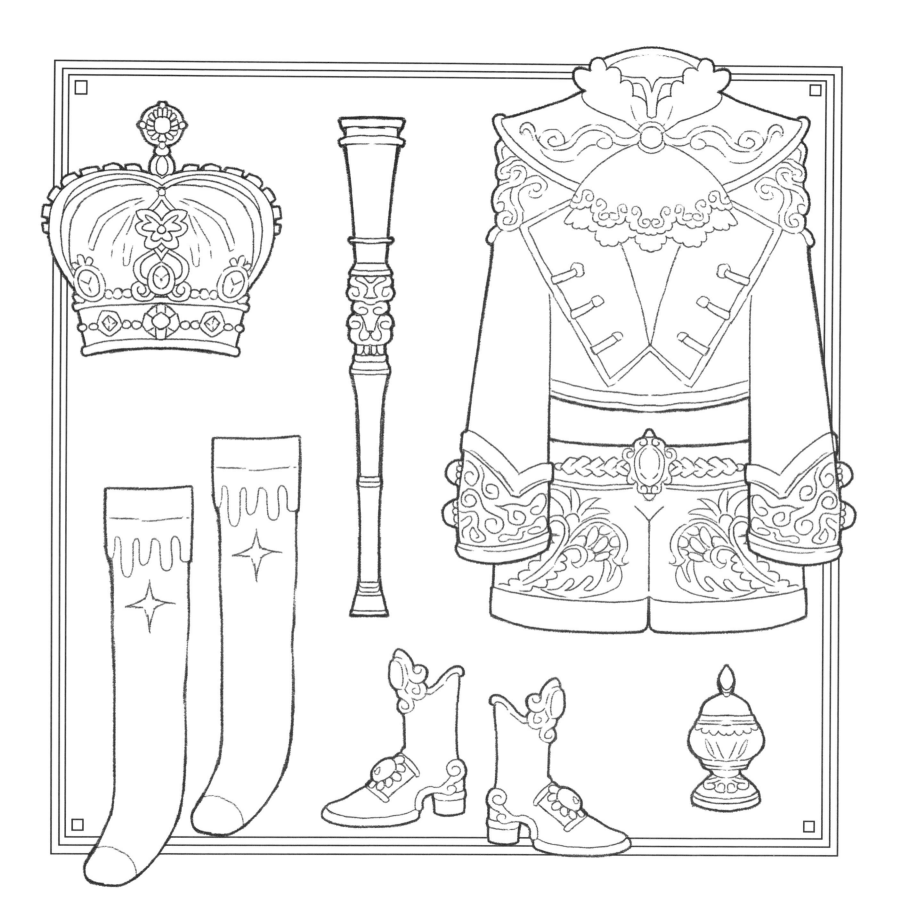

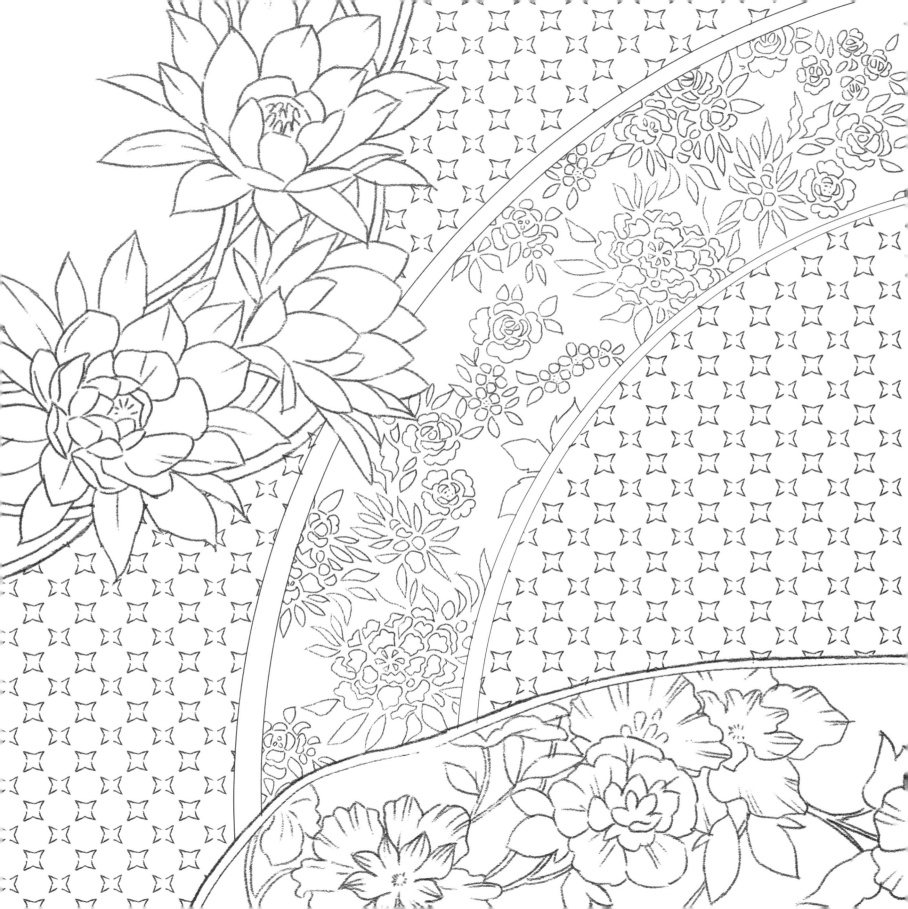

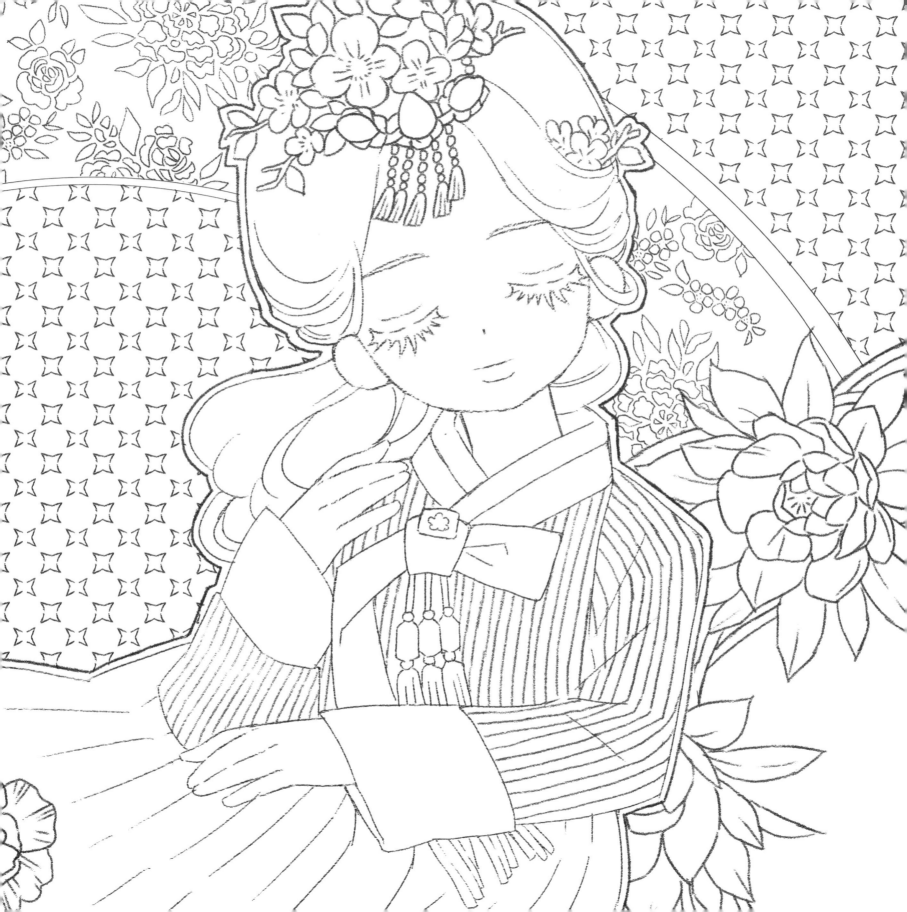

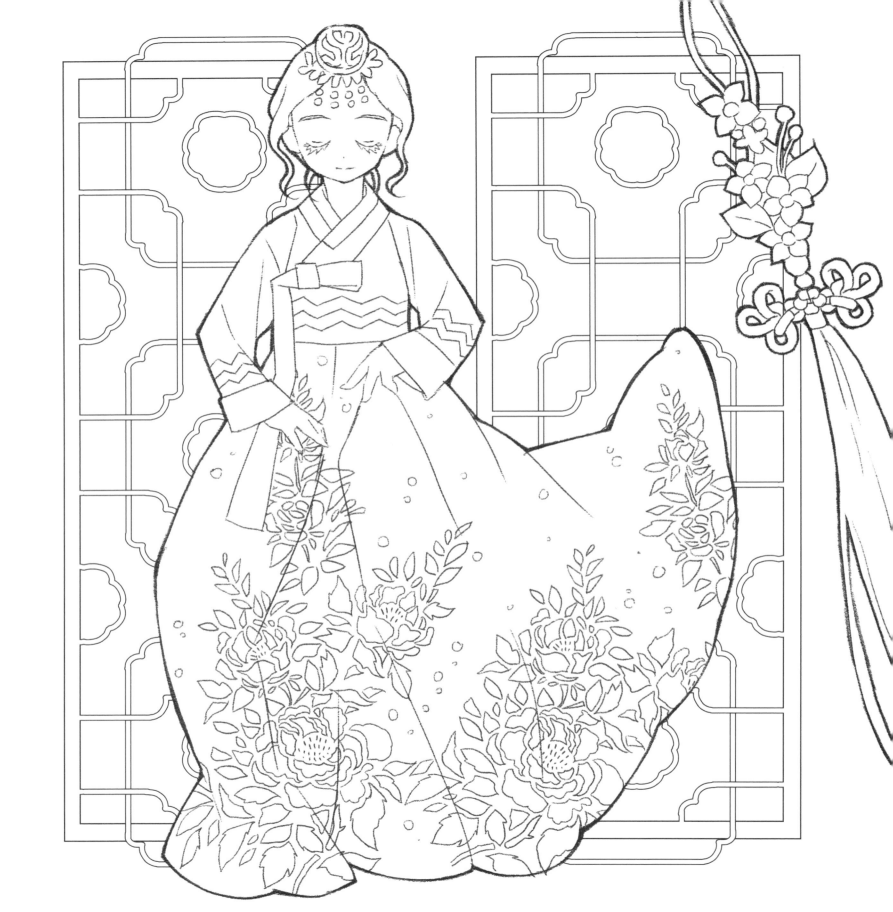

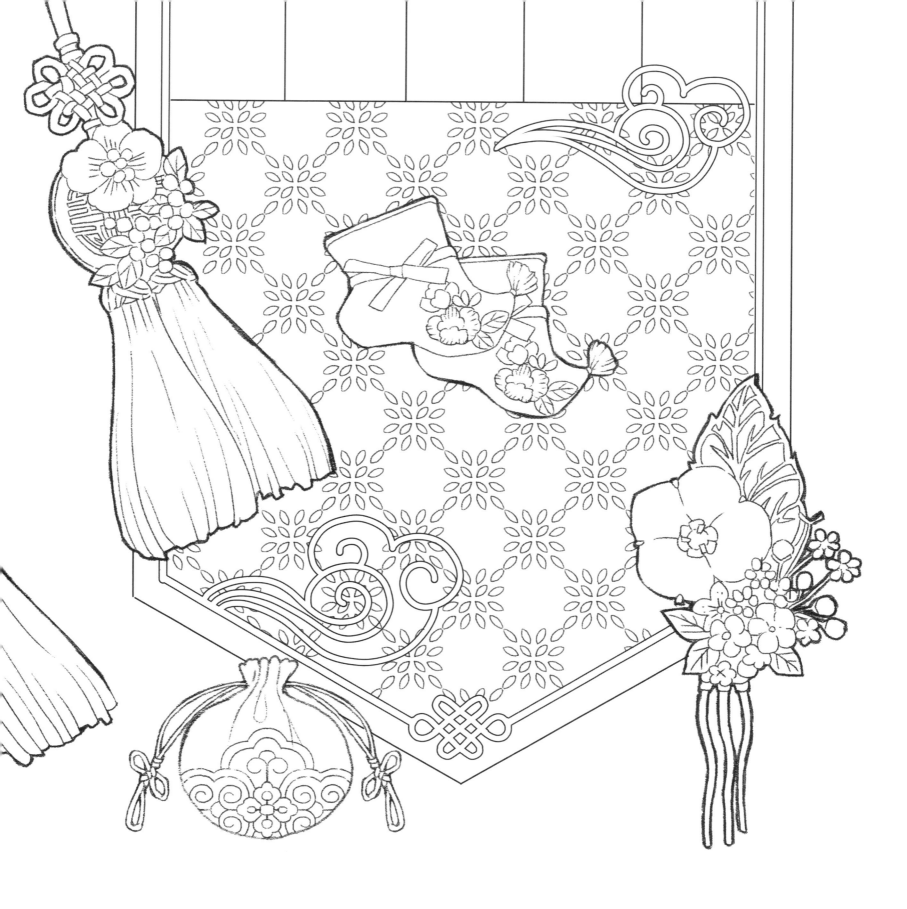

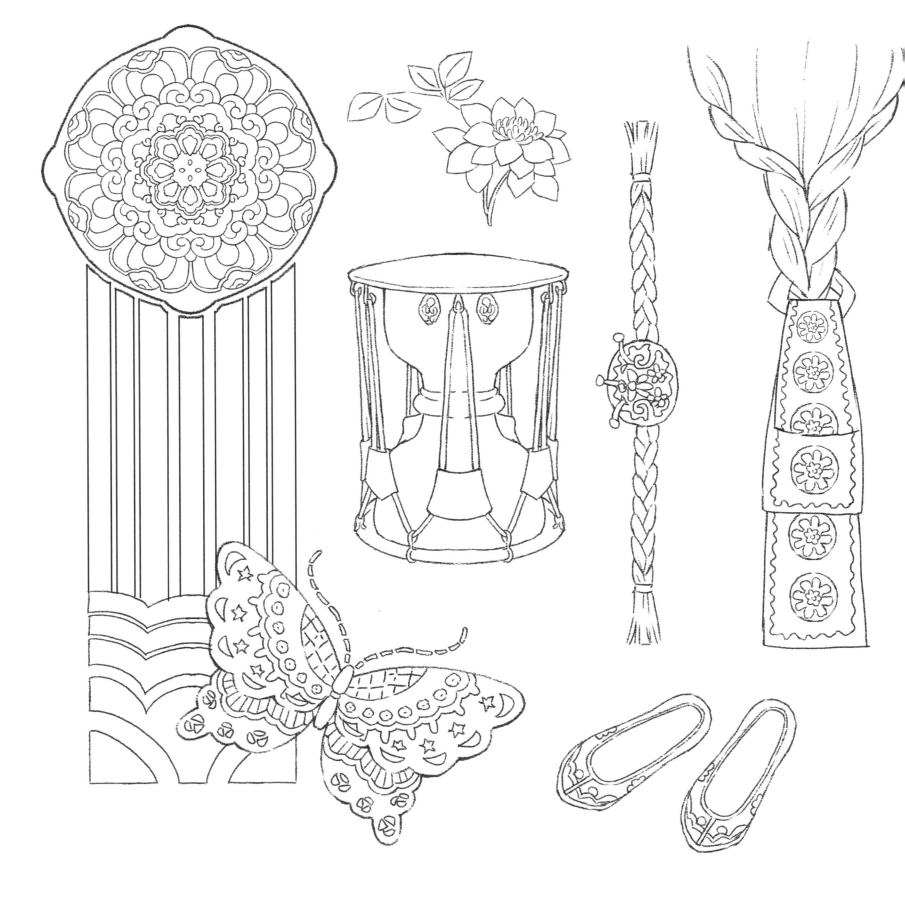

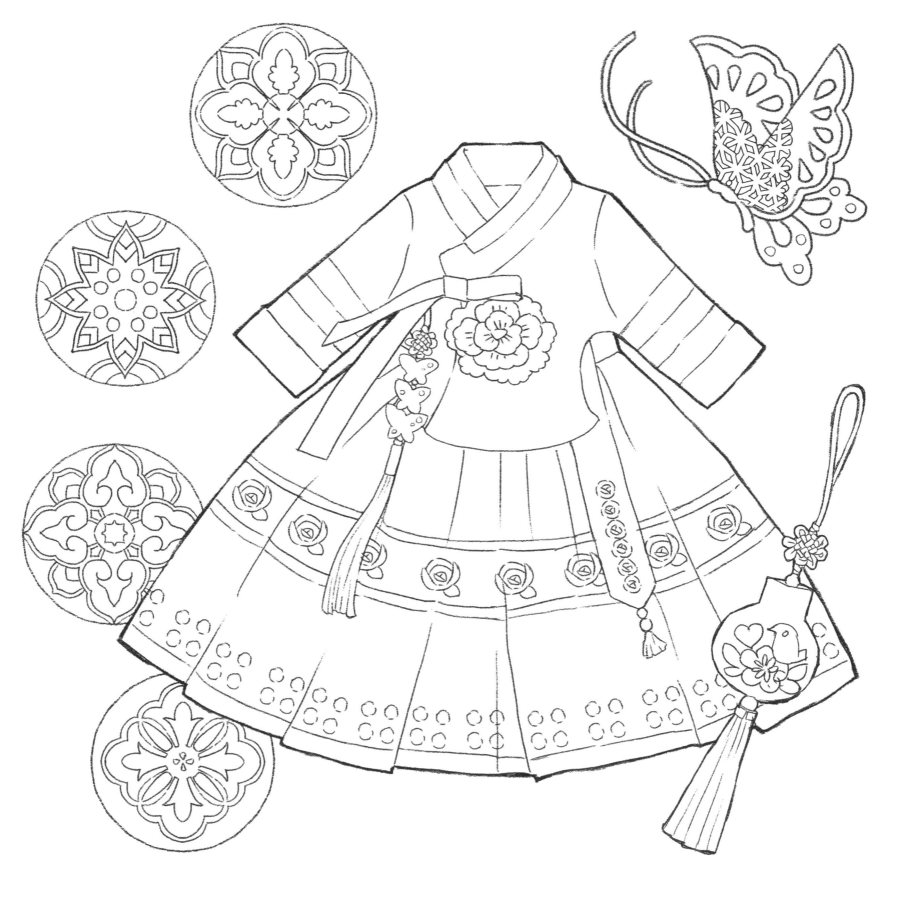

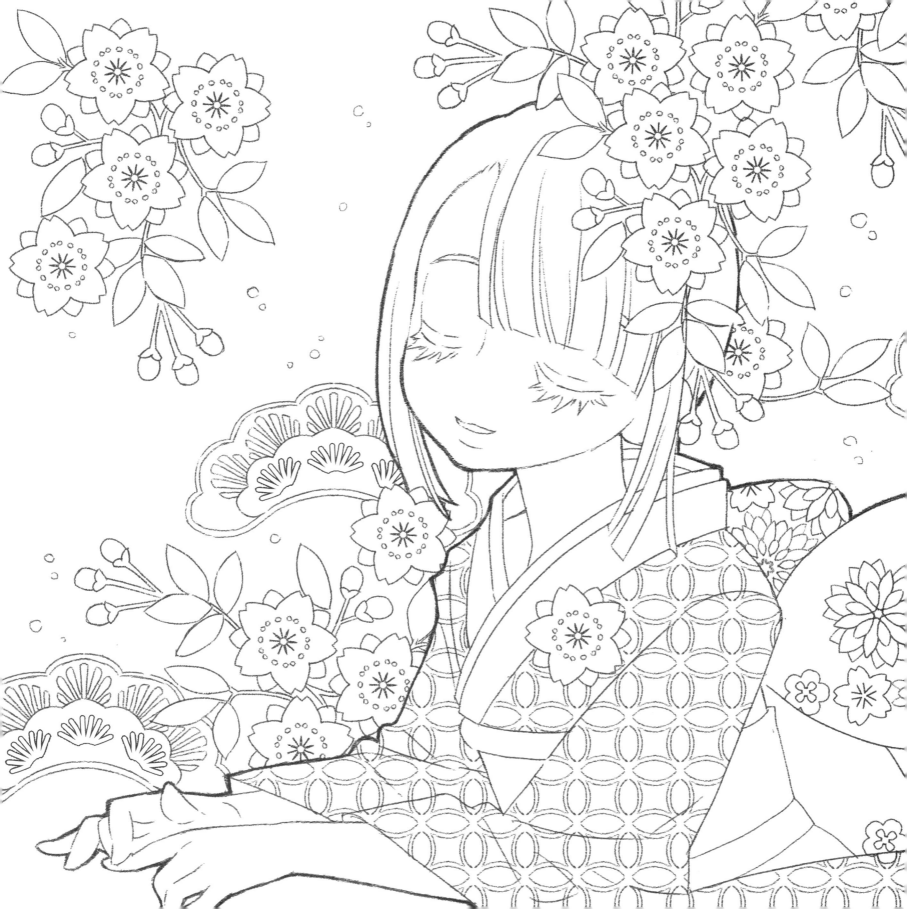

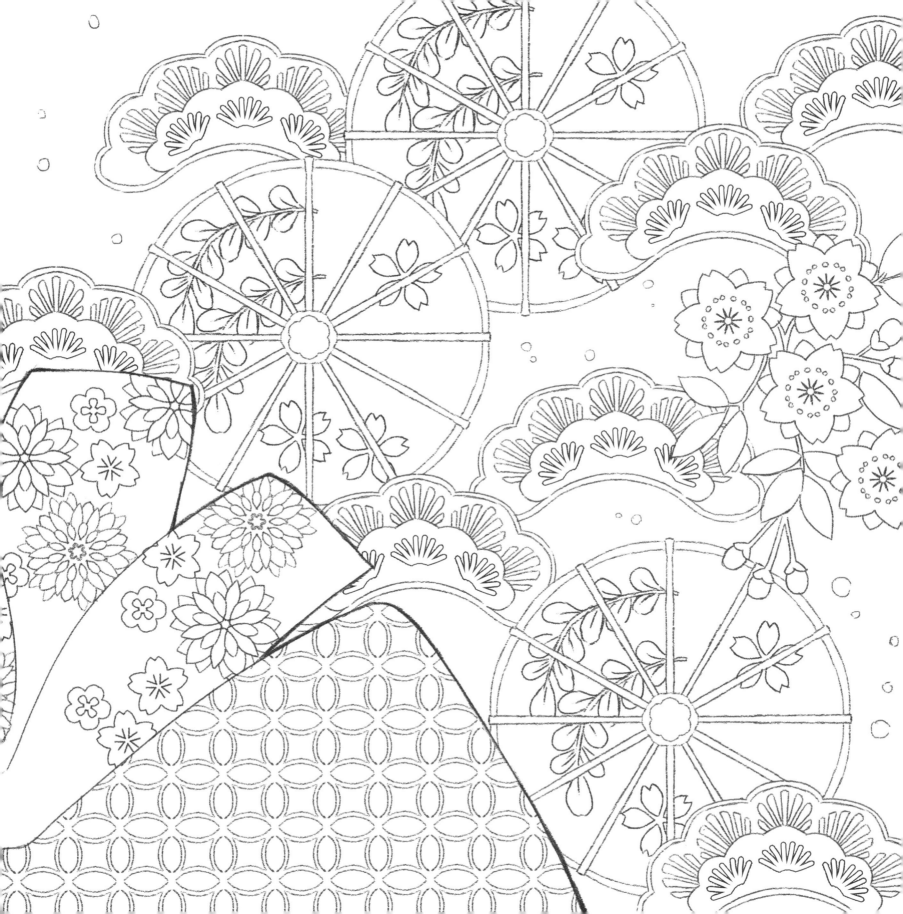

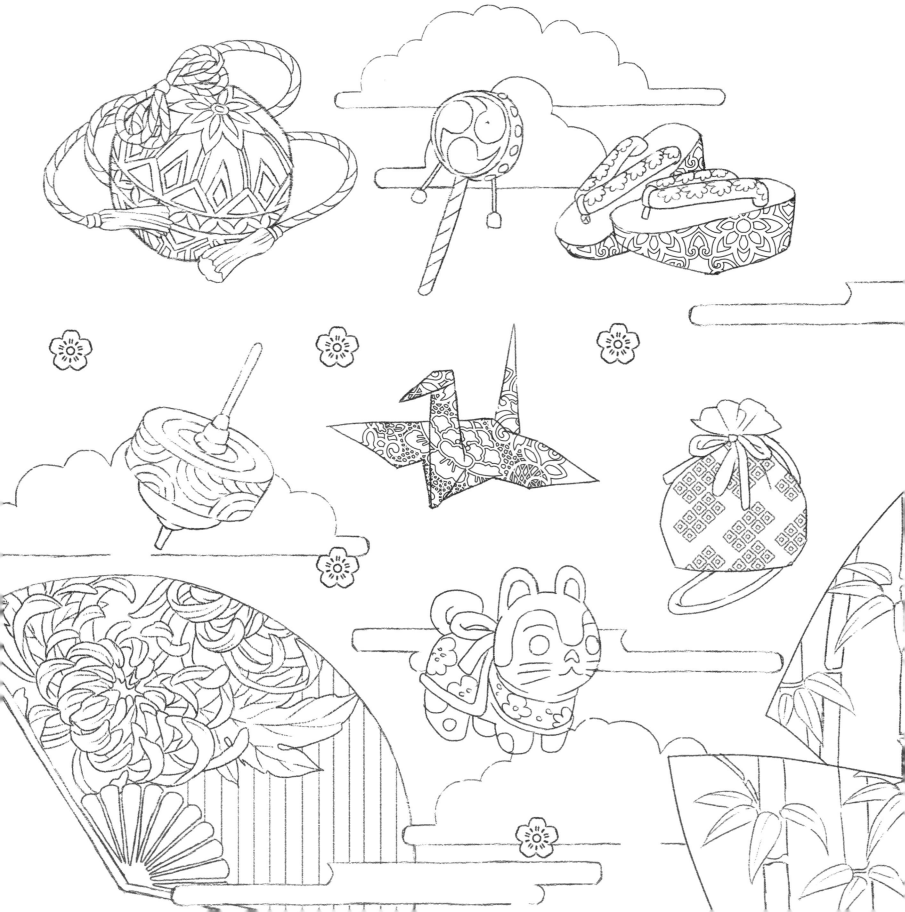

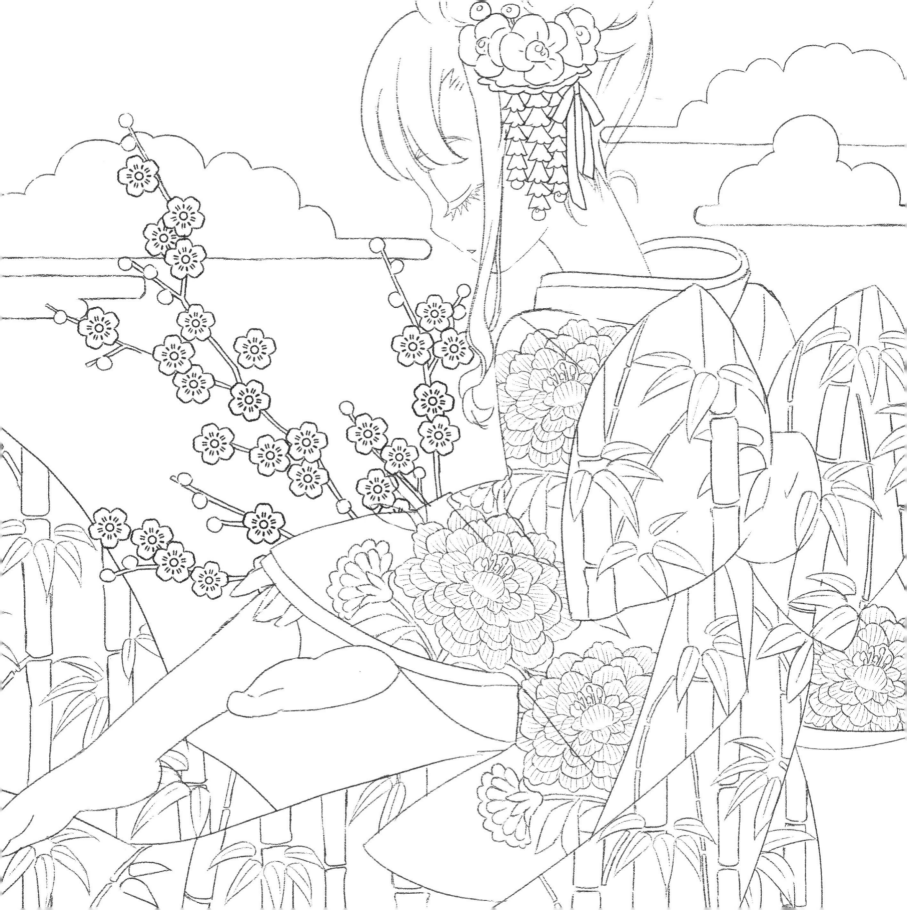

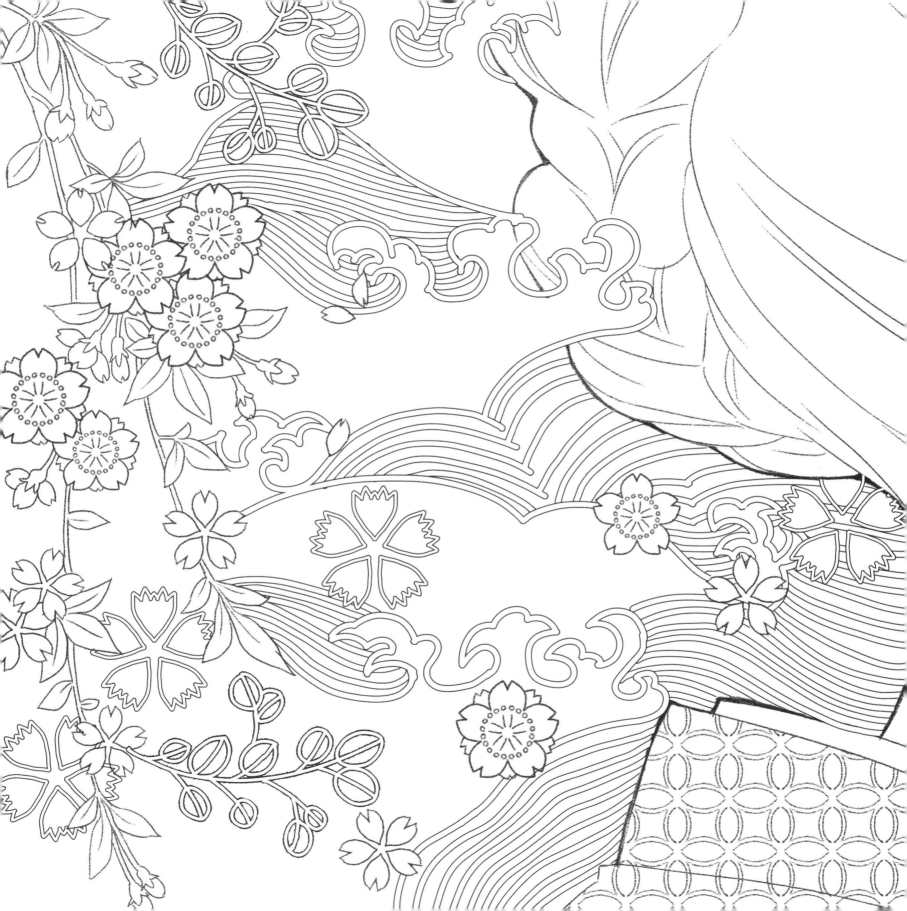

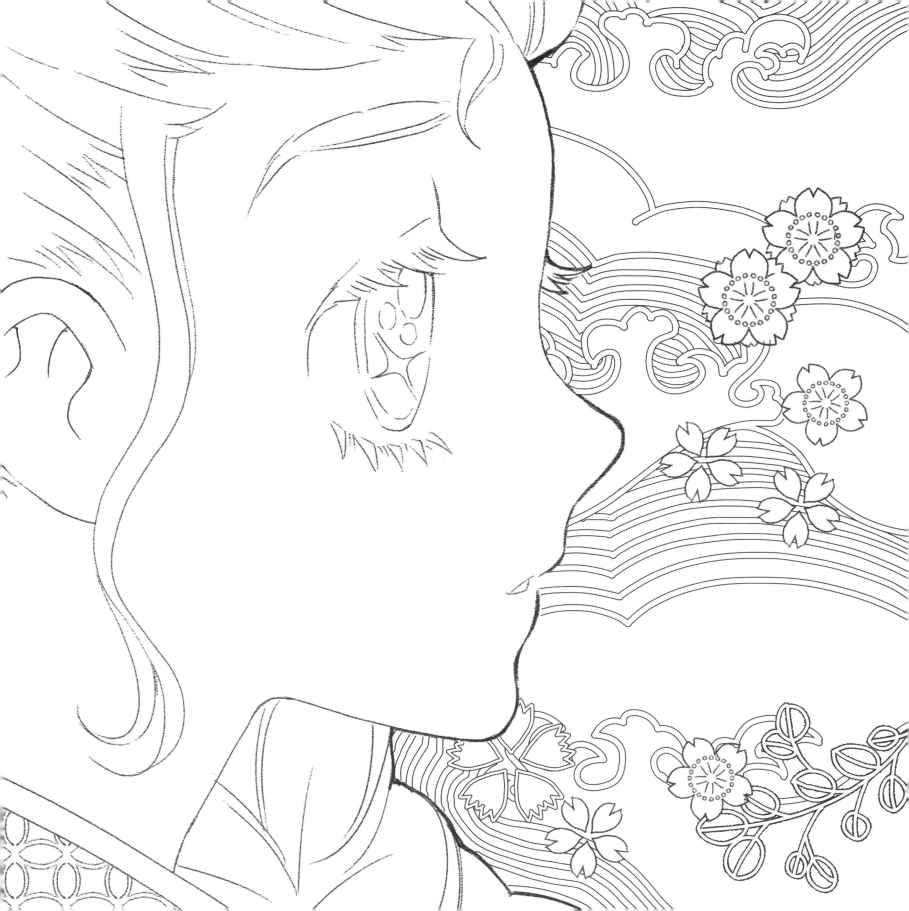

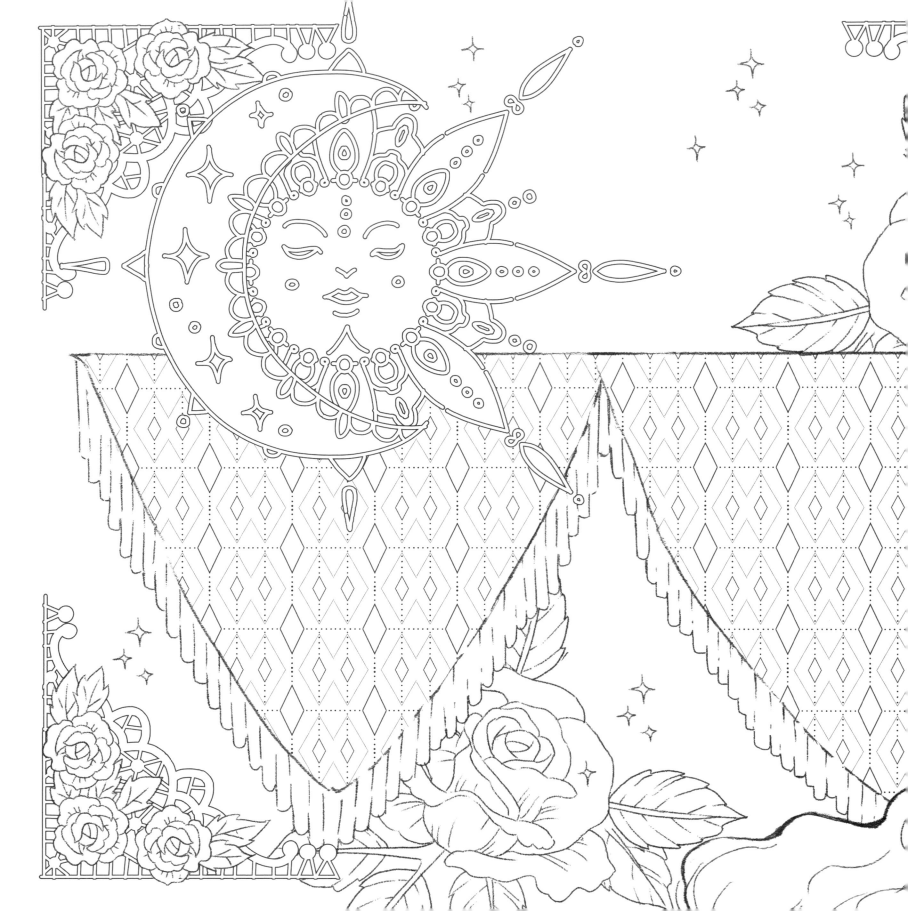

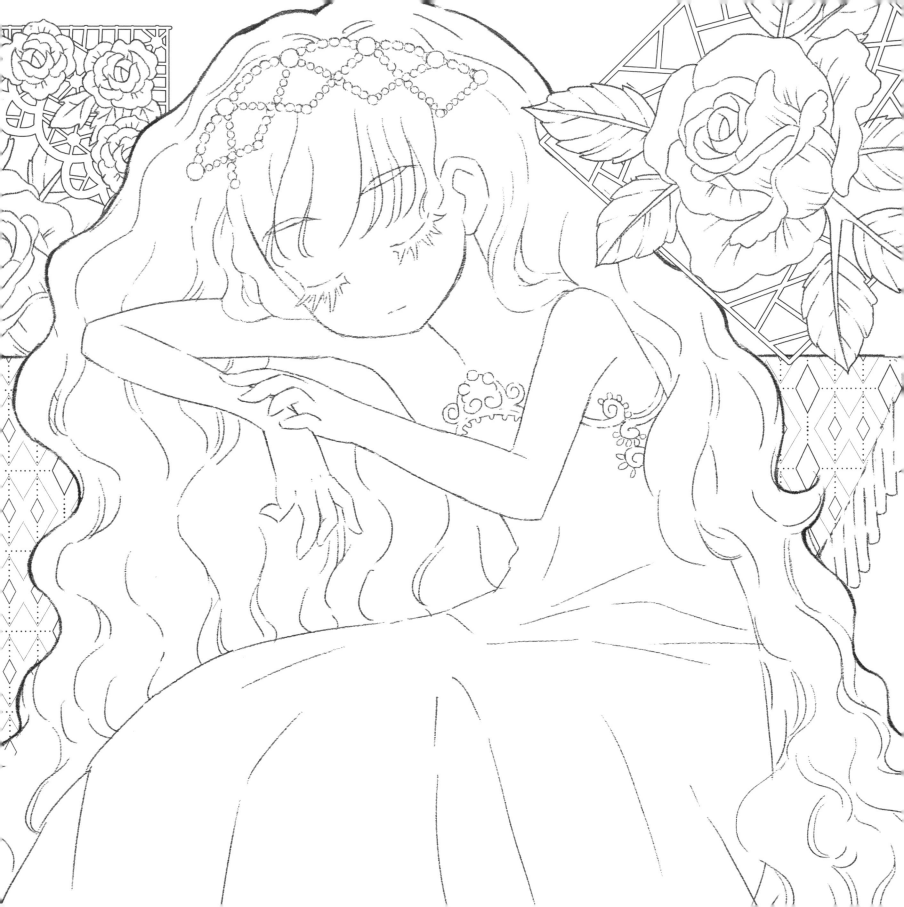

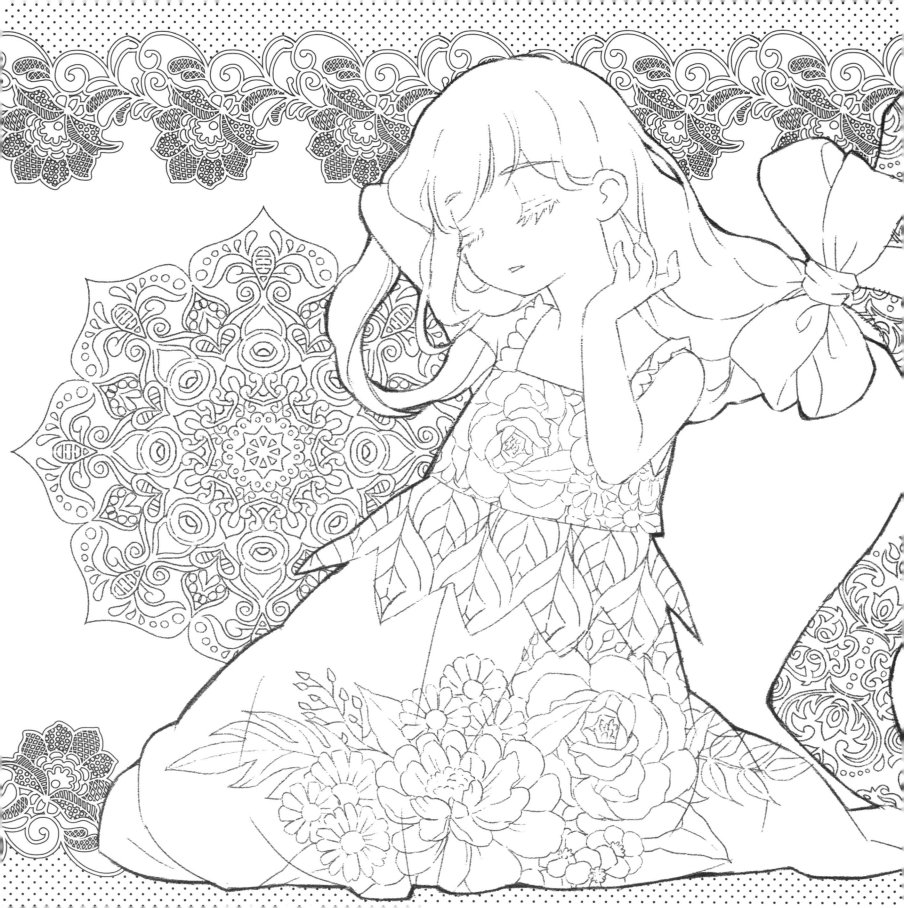

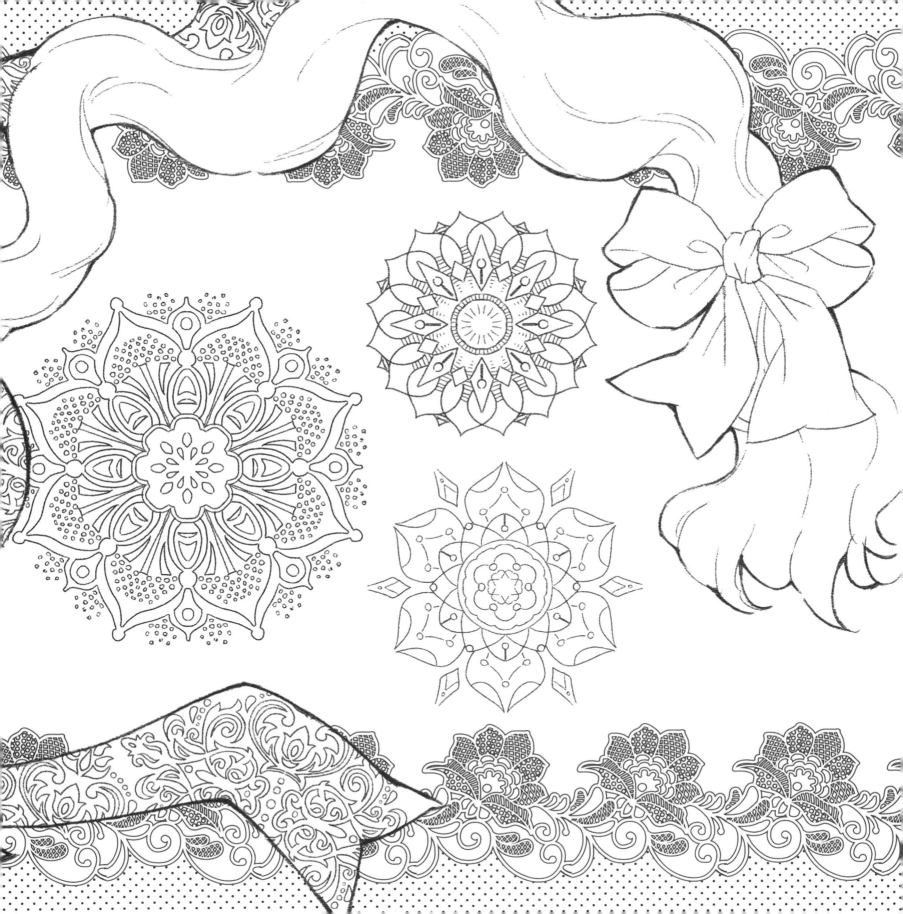

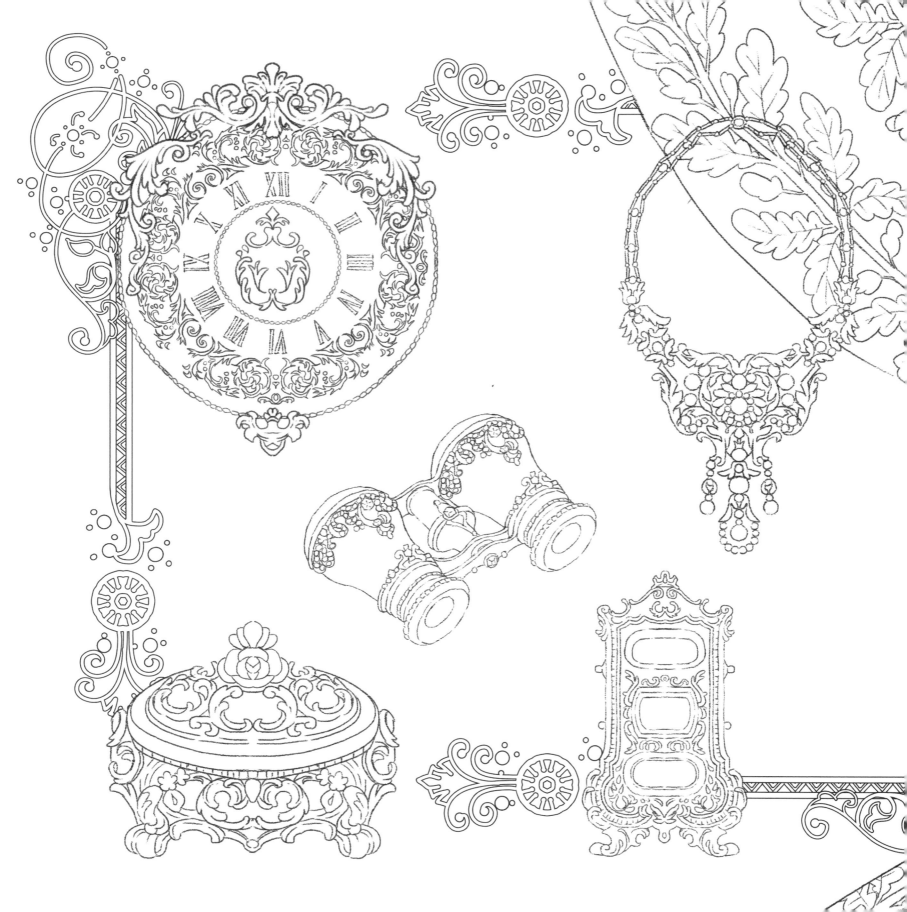

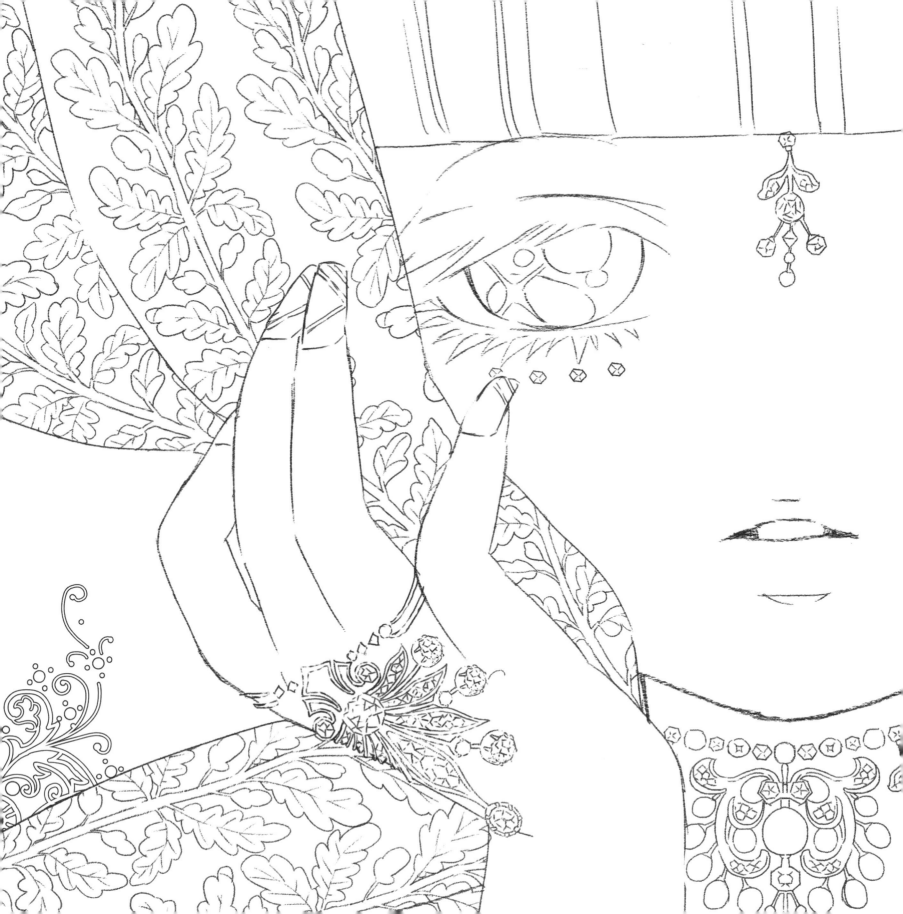

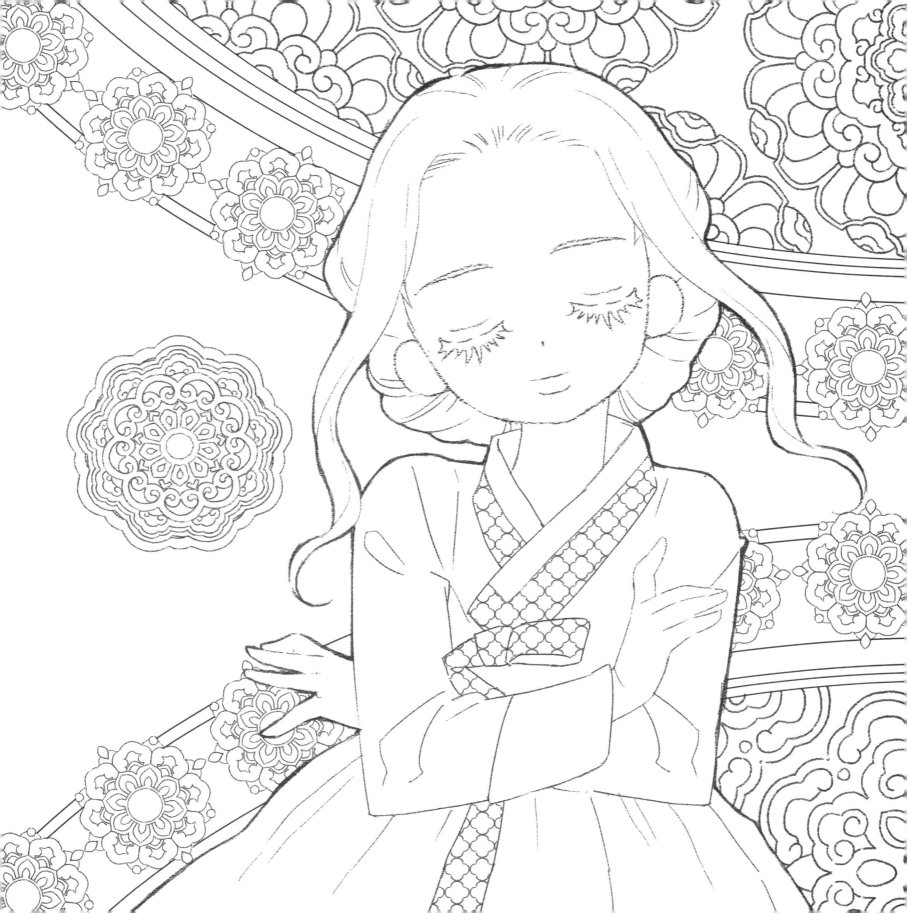

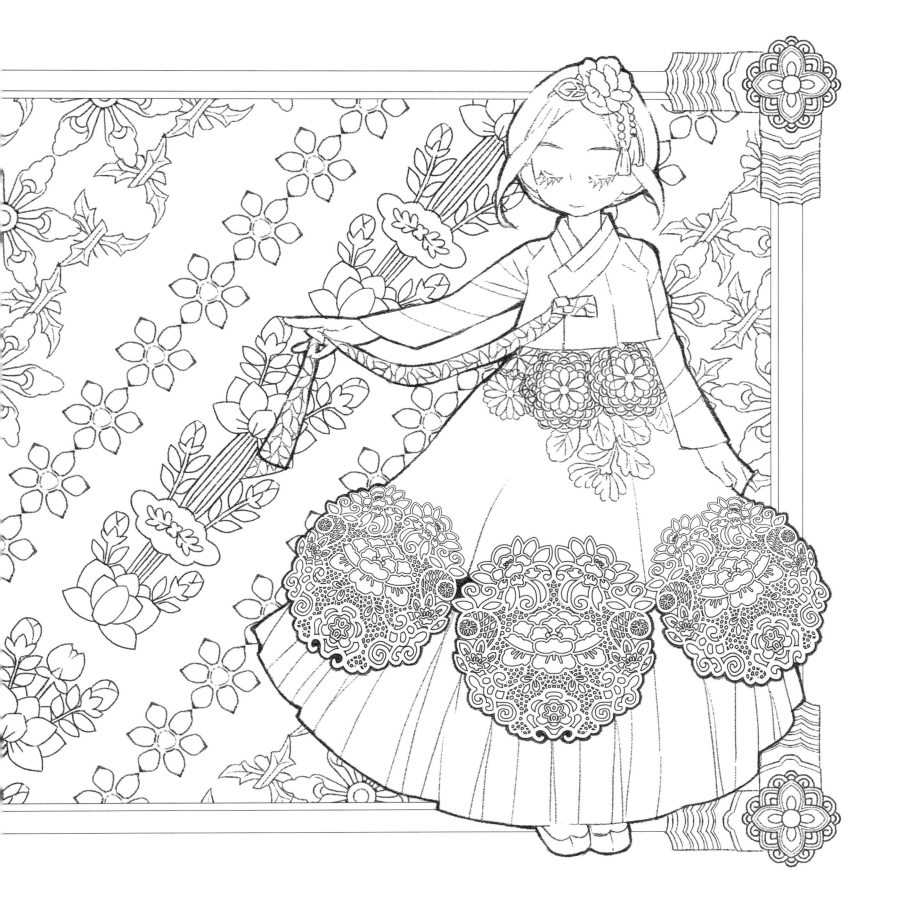

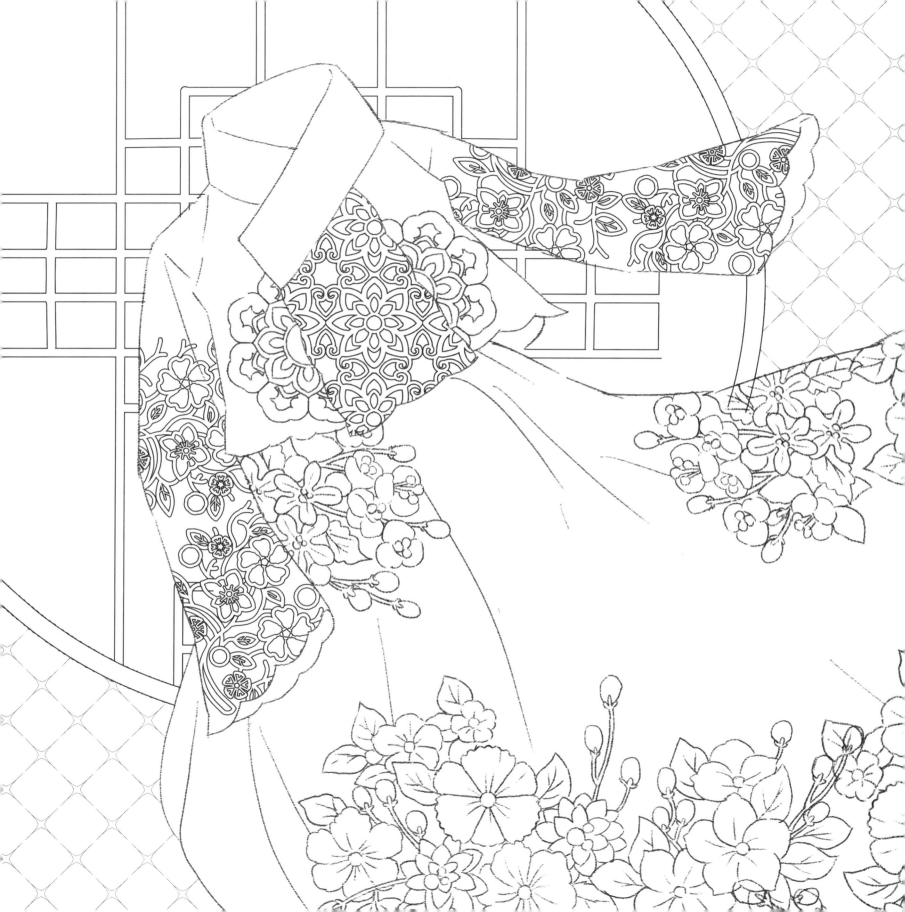

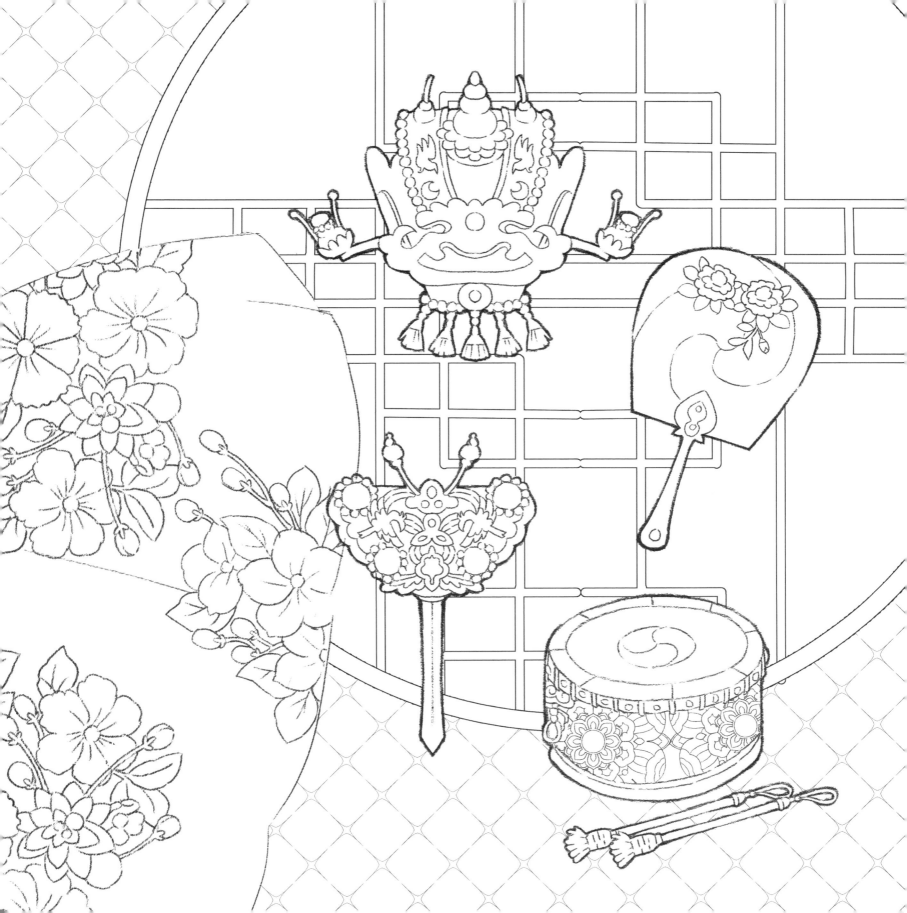

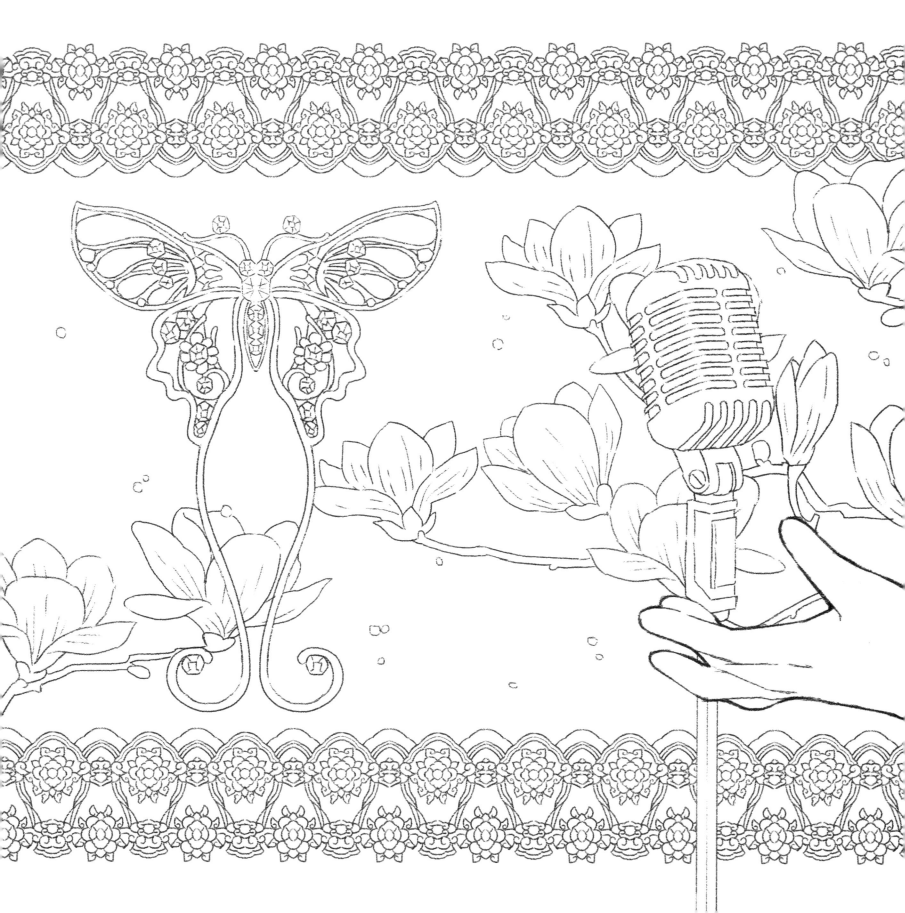

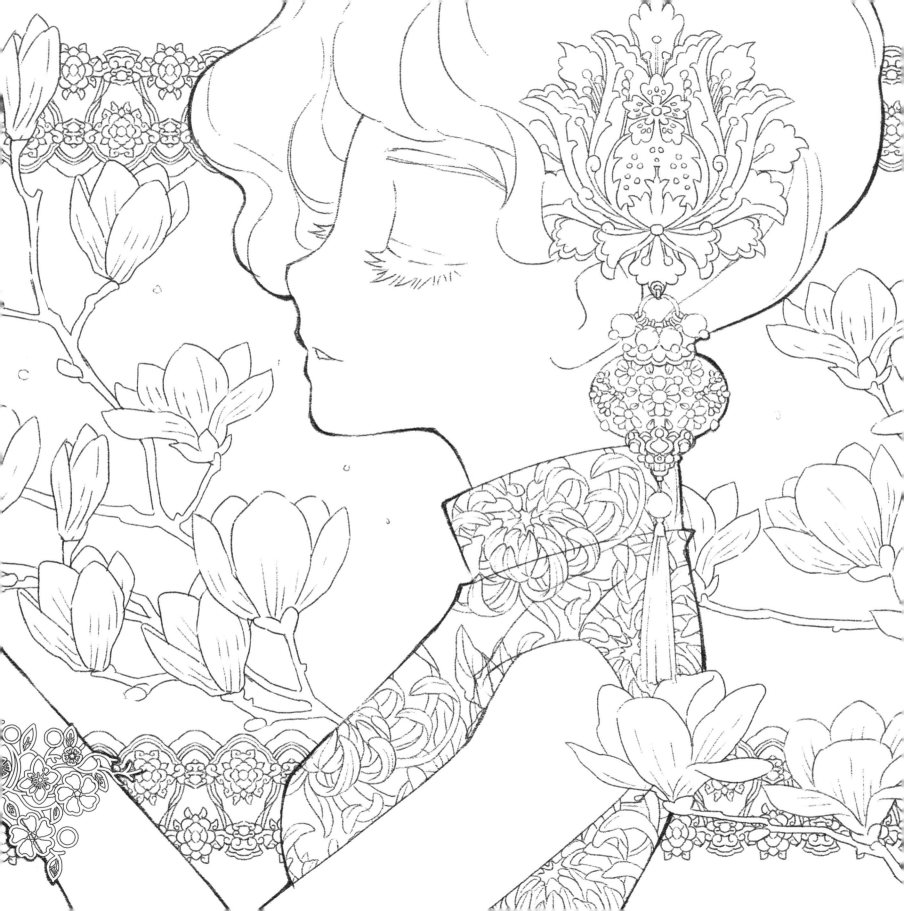

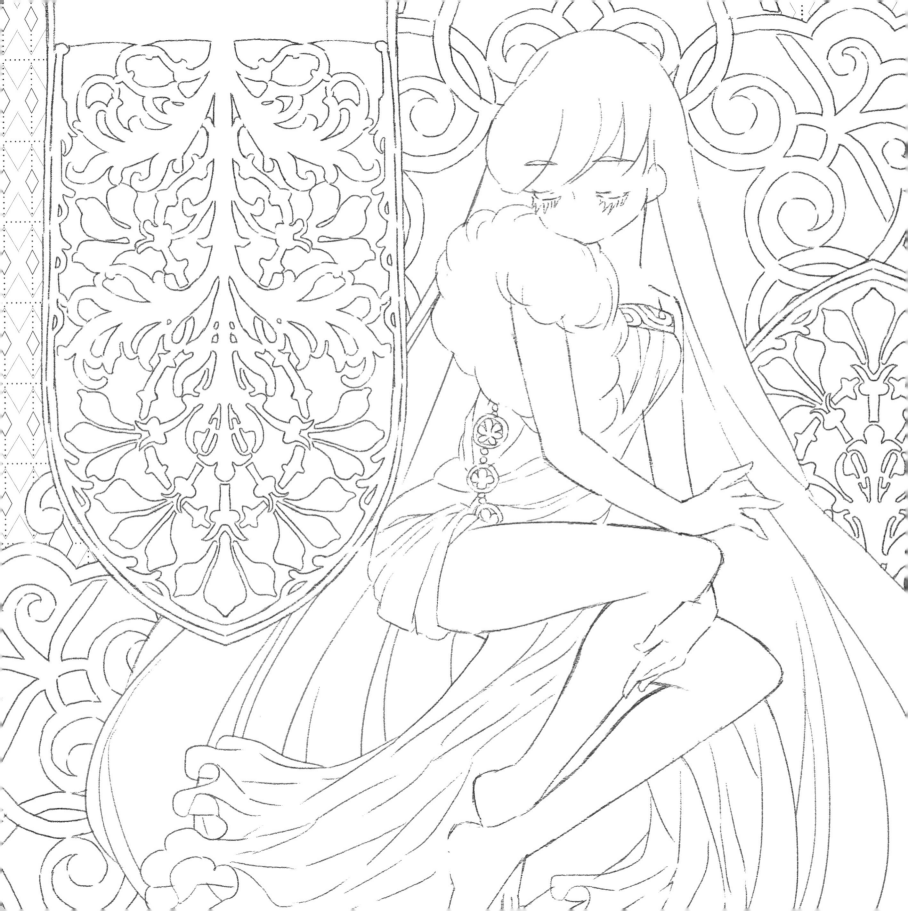

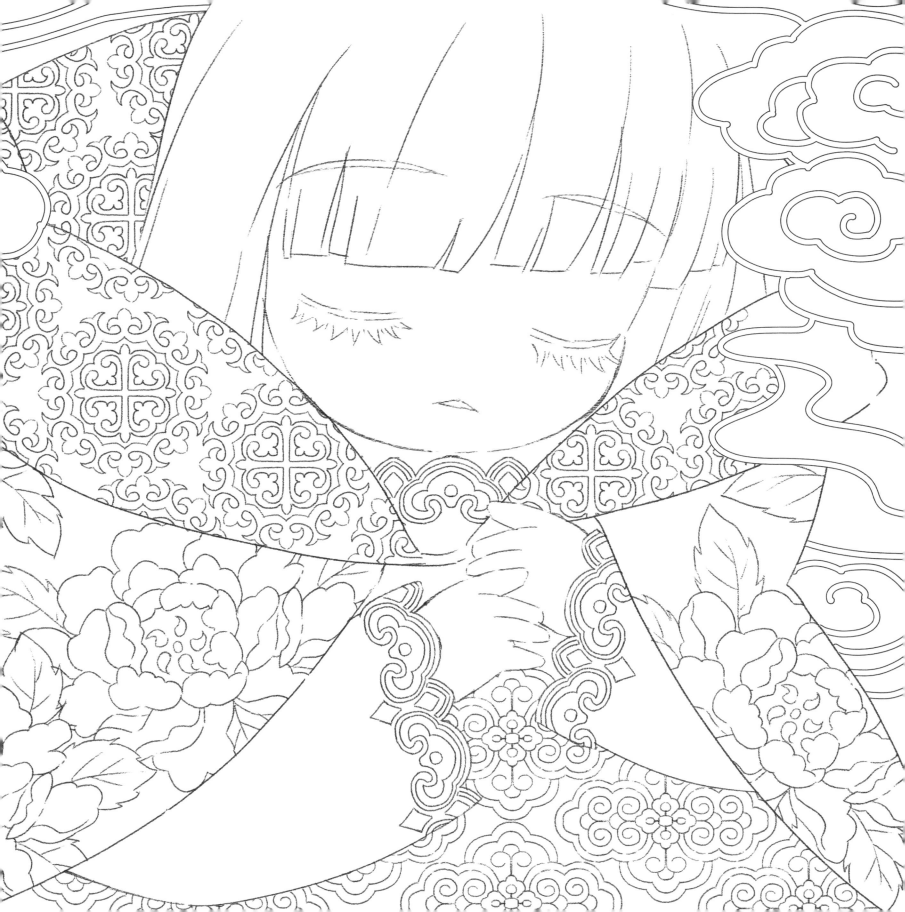

版權所有·翻印必究　　　　　　　定價320元

多彩多藝11

霓裳幻夢少女心

作　　　　者／橘子/ORANGE

封 面 繪 製／橘子/ORANGE

總　編　輯／徐昱

封 面 設 計／陳麗娜

執 行 美 編／陳麗娜

出　　　版　　者／**漢欣文化事業有限公司**

地　　　　址／新北市板橋區板新路206號3樓

電　　　　話／02-8953-9611

傳　　　　真／02-8952-4084

郵 撥 帳 號／05837599　漢欣文化事業有限公司

電 子 郵 件／hsbookse@gmail.com

初 版 一 刷／2022年4月

國家圖書館出版品預行編目（CIP）資料

霓裳幻夢少女心/橘子/ORANGE著. -- 初版.
– 新北市：漢欣文化事業有限公司,
2022.04
72面；25x25公分. -- (多彩多藝；11)

ISBN 978-957-686-825-2(平裝)

1.CST: 著色畫 2.CST: 繪畫 3.CST: 畫冊

947.39　　　　　　　111002885

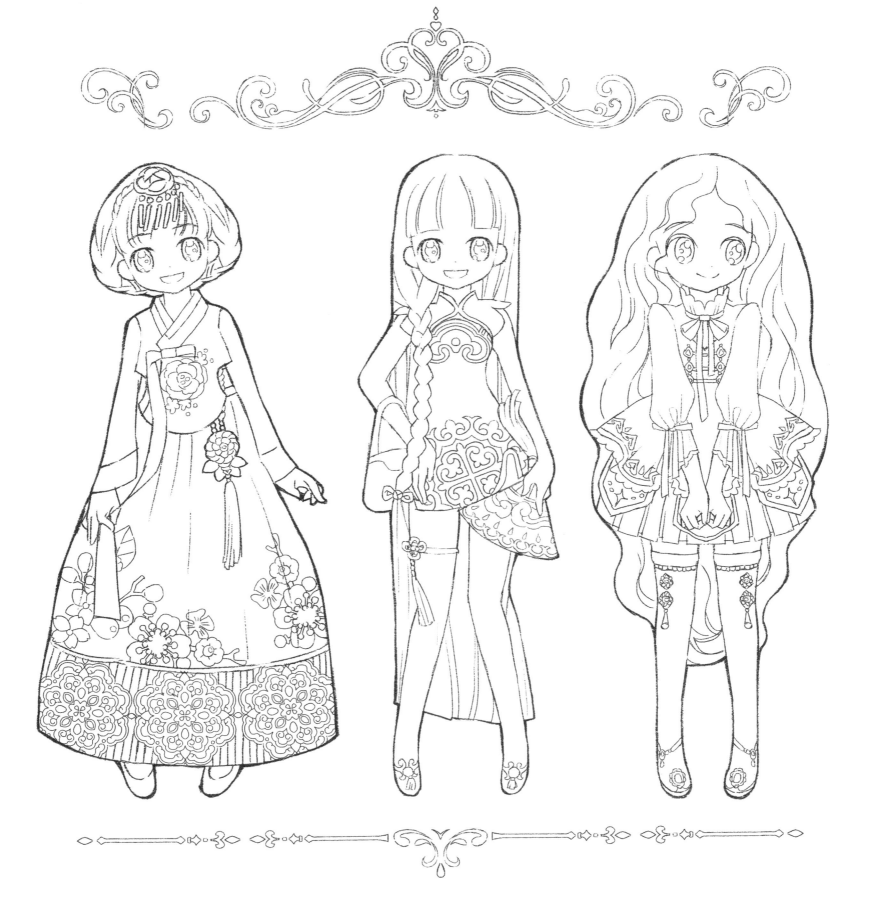

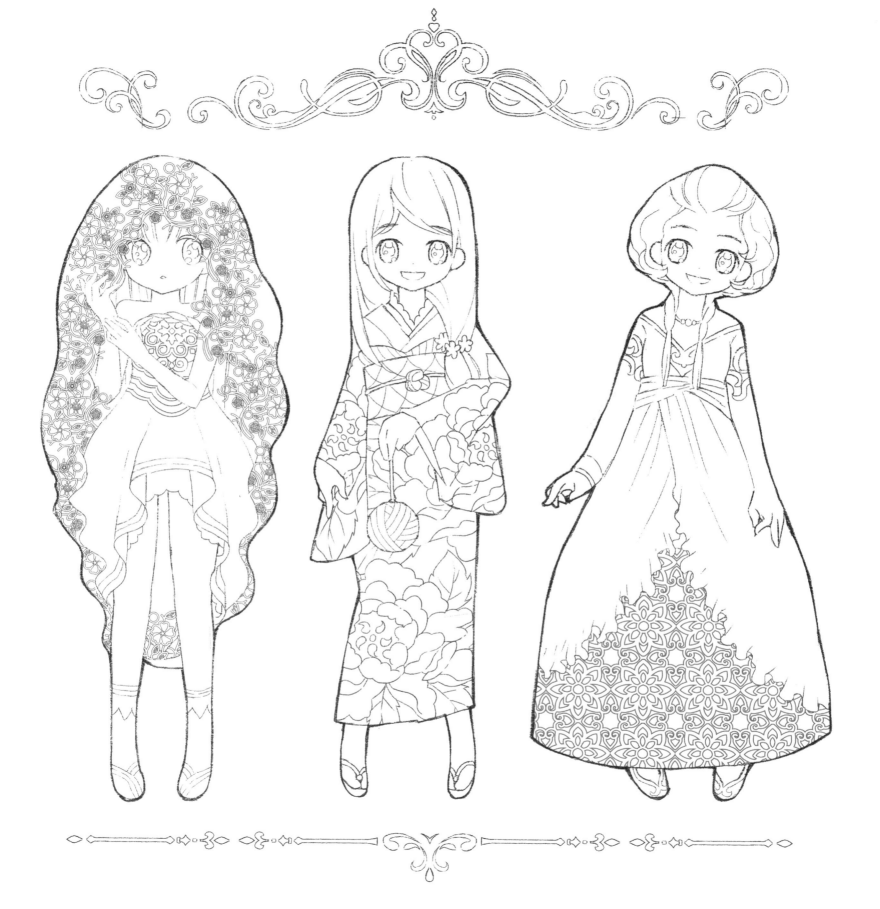

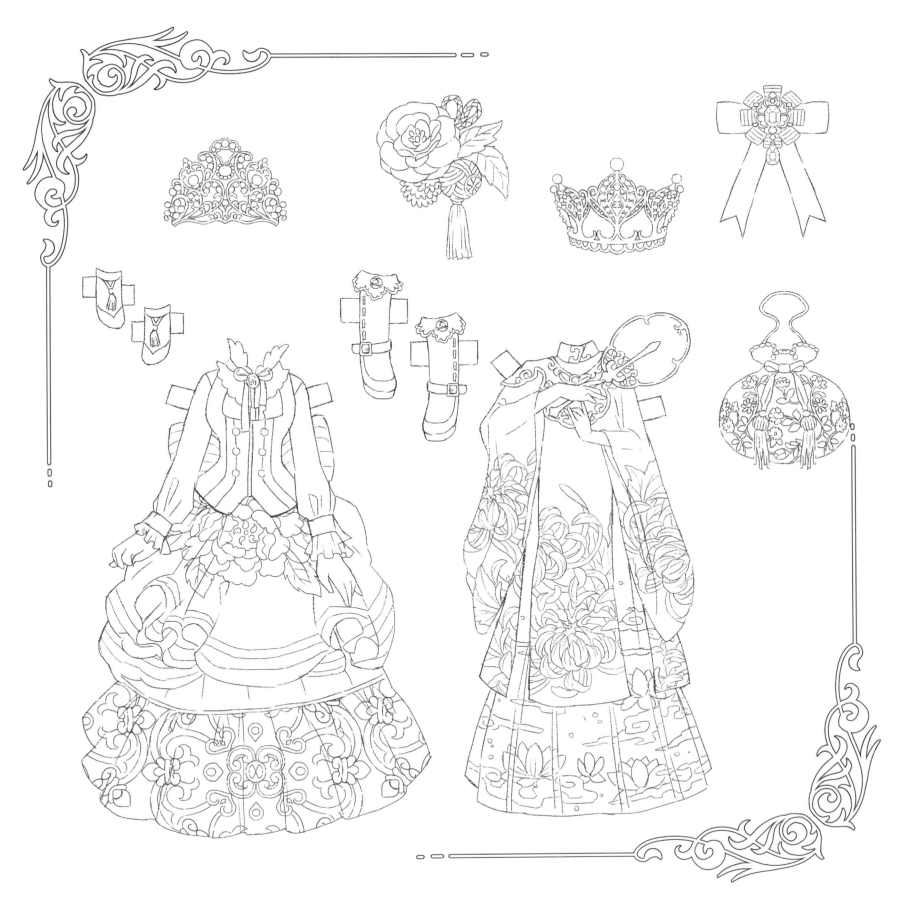

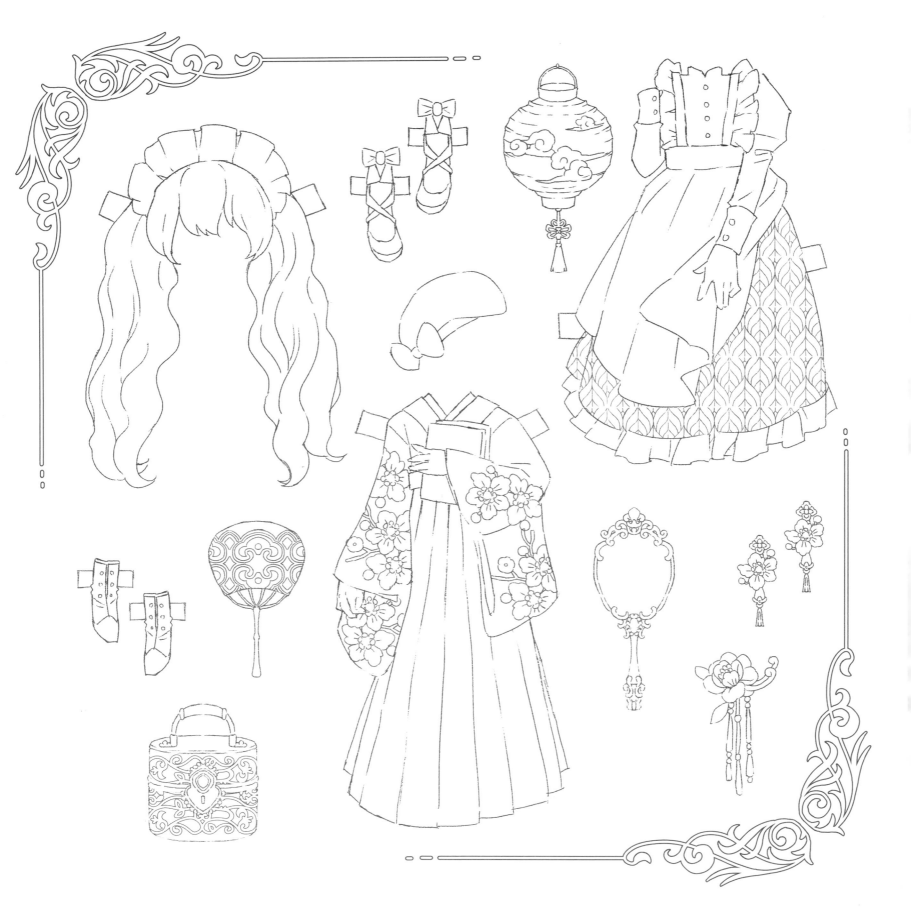